走近 林風眠
The World of Lin Feng Main

序 言

　　匆匆又近中秋，相依爲命多年的義父兼老師林風眠，已經走了快有九個年頭了。他和藹可親的笑容，仍然時時浮現在我眼前。見過他的笑容，看過他那些充滿著抒情詩意畫作的人，有誰會想到，義父的一生中，從六歲的稚齡起，曾經經歷過的慘痛和坎坷呢？從生離死別到孤獨求索，從親手毀去自己的畫作到以六十九歲的高齡，被莫名其妙地關進冤獄，受盡折磨，義父的畫作裡，始終有著不少對母愛的追憶、對故鄉山水的熱愛。他不是教徒，但是他畫中的基督，個個都像背負著人類沈重的苦難，而那些仙人掌和荊棘，是他生命力的象徵。只要他人在，總有幾朵鮮豔的小花，衝破嚴冬酷暑，一年四季都綻放春天。

　　「一夜西風，鐵窗寒透，沉沉夢裡鐘聲，訴不盡人間冤苦。鐵鎖銀鐺，幢幢鬼影，瘦骨成堆，問蒼天所爲何來？」在冤獄之中的義父，憑著「我還能畫」的信念，靠著「不是在沈默中戰鬥，便是在沈默中死亡」的意志，不屈不撓地掙扎熬過了整整四年另四個月的噩夢。他在冤獄裡所作的詩，讓我們更深刻地體會到他晚年所畫的那批激情巨作中深厚的內涵。這已遠遠不是什麼形式、技法的結合，而是融會西方現代派和中國水墨畫的神韻，感情的馳騁奔放，是義父用他的生命、用他的畫筆，孤獨、堅毅地向我們展示了的悲愴的史詩和對人類的熱愛。

馮葉

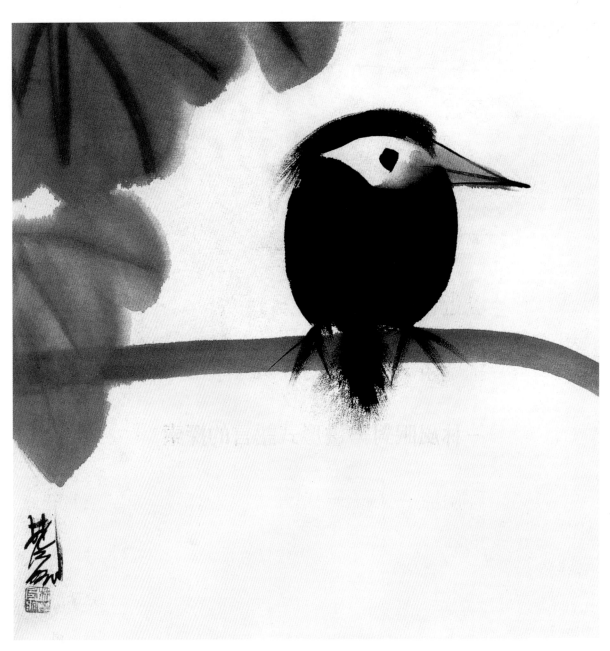

立

1963年

34×34 cm

紙本水墨

上海美術家協會藏

目錄

林風眠藝術的精神內涵

郎紹君

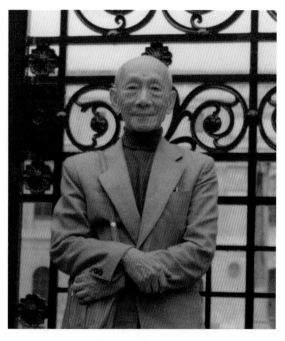

林風眠在巴黎高等美術學院前（馮葉攝於1979年）

林風眠對中國現代繪畫藝術有卓越的貢獻，可謂中國現代美術教育的奠基人。

林風眠的藝術創作，可分爲四個時期，即一、留學期（一九一九～一九二五）；二、辦教育時期（一九二五～一九三八）；三、寂寞探索期（一九三八～一九七六）；四、香港期（一九七七～一九九一）。其中從第二到第三期的變異爲大，各時期各有特色，又有一以貫之的東西。

探討林風眠繪畫的精神內涵是很困難的。時間久，跨度大，許多作品已毀，他自己從不作文字解釋，各時期可供參考的評論文章也極少。但是像林風眠這樣一位對二十世紀中國美術作出了傑出貢獻的藝術家，其作品的釋讀又是不可免的。

古人有「畫，心畫也」之論。現代心理學成果也已經證明，藉助於物質媒介創造的平面或立體圖像，確實與人的內在世界有某種對應的結構與聯繫。但這種聯繫不像文字概念那麼明確、清晰，視覺圖像背後的心理意識總是模糊的。因此釋讀繪畫，向來很困難並多生歧議。林風眠的早期油畫作品多毀於抗日戰爭，後來的水墨畫也毀了一大半，

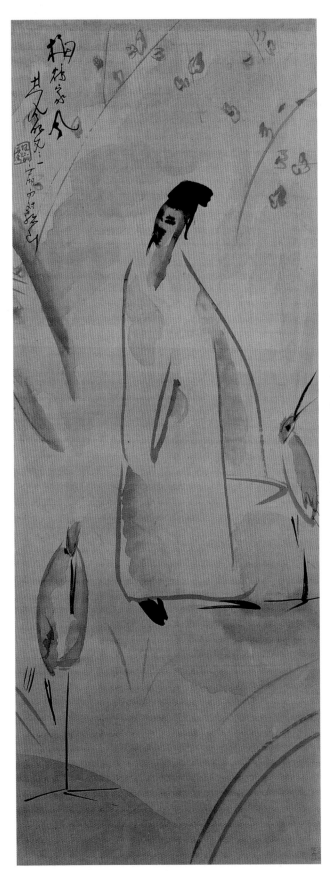

梅鶴家風

1931年

105.5×40.6 cm

絹本水墨

香港藝倡畫廊藏

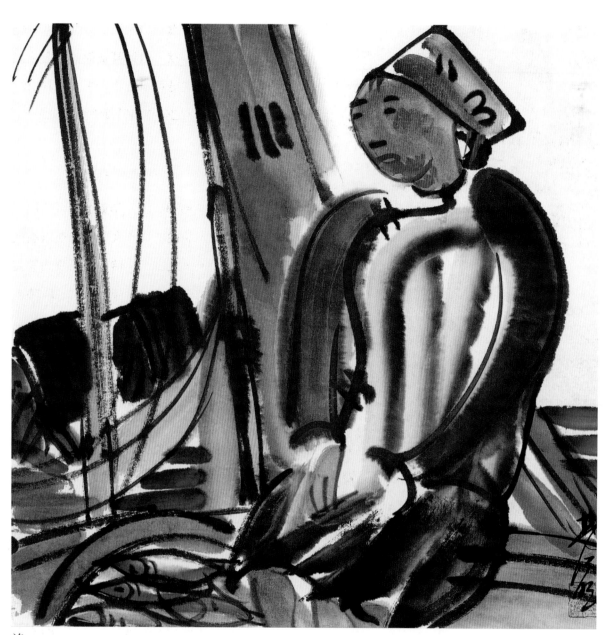

漁

1938年

34.2×34 cm

紙本水墨

私人收藏

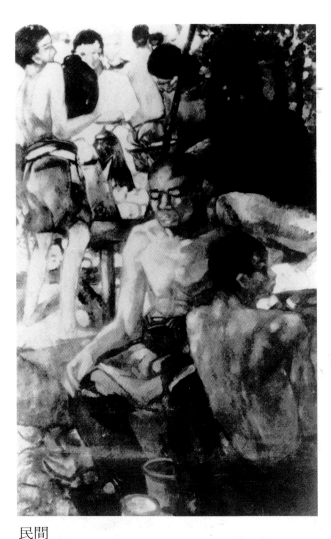

民間

1926年
尺寸不詳
布面油畫

加上他自己和熟悉他的人很少提供與他的創作相關的背景文獻，這種釋讀就更困難。儘管如此，我們還是可以大略勾畫出其藝術精神內涵的粗貌和它們在各時期演變的軌跡。

留學時期

林風眠在留學的前三年集中學習素描、油畫基本功，並從巴黎各大博物館汲取歷代名家的營養。一九二三年結束在巴黎高等美術學院的學業後，在繼續獨立研習的同時，開始勤奮的藝術創作。其間，赴德國一年，研究北歐繪畫流派。同年創作的《摸索》是一幅巨構（2×4.5m），意在表現思想家們在摸索人生的路。

此幅巨作被視為林風眠留學時期的代表作，當無疑義。探索人類和人生的出路和目的，本是哲學、詩人和藝術家面對的永恆主題之一。從災難深重的舊中國到歐洲尋求救國真理的許多留學生，思考這一課題完全合乎情理。林風眠好讀書，尤其喜讀文學名著和哲學著作。他在德國遊學，受到北歐畫風的深沉憂鬱特色的影響是可能的，而德國又是哲學家的故鄉，接受德意志民族思維氣質的感染而創作《摸索》這樣的作品，也符合

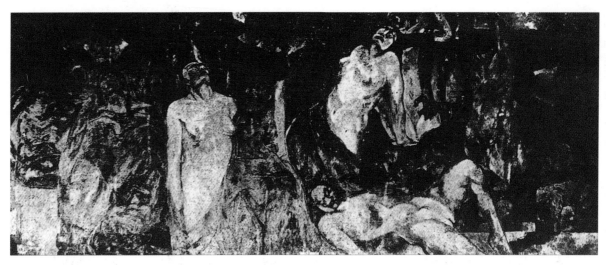

人類的痛苦

1929年
尺寸不詳
布面油畫

彼時彼地的氛圍和他的思想狀況。據林文錚等熟悉此畫的人介紹,全圖以灰、黑色調為主,筆線粗獷,風格沉鬱,和輕快抒情的作品形成了明顯的對照。這正透露出畫家思想性格的另一面:對社會人生的深刻關心和沉重的歷史使命感。值得注意的是,《摸索》中的思想者,以詩人、藝術家為最突出。林風眠留學期間的創作,意識內涵是多向的,其中不乏遙遠的幻想,救世的呼喚,愛的溫馨,力的頌美,沉鬱的或婉轉的情思。總的特質,是熱情洋溢,富於浪漫主義色彩。這

和他的年齡,他在歐洲的學習與生活是一致的。

辦教育時期

在這十三年裡,林風眠的主要精力用於主持兩個國立藝專,倡導藝術運動。即便如此,他還是創作了大量作品,進行了中西融合的實驗,寫作了二十餘萬字的論文和譯文。在這時期的作品裡,先前那種浪漫情調漸失,《摸索》中的那種沉鬱情緒和對社會人生的急切關心成為主旋律,並升騰為沉重

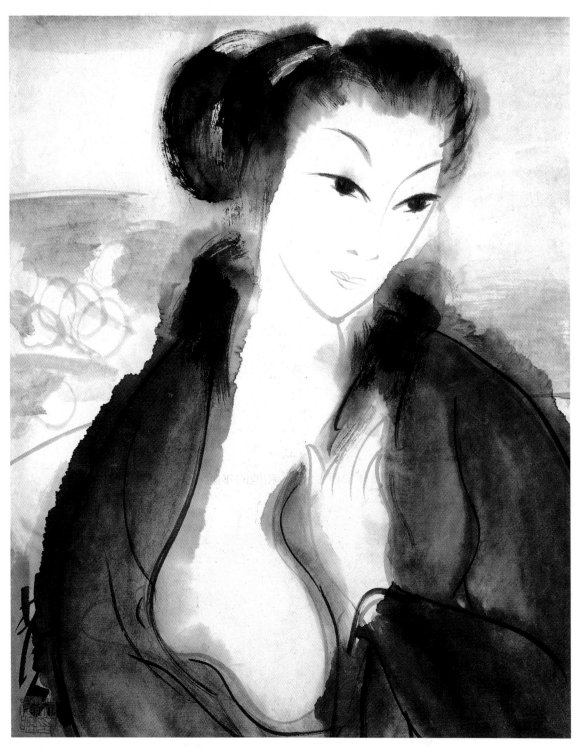

仕女

1945年

39.5×31 cm

紙本水墨

私人收藏

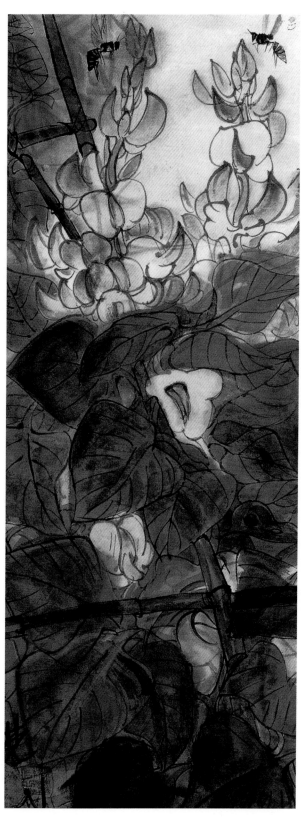

豆花與黃蜂

1944年
61×23 cm
紙本水墨
翁祖亮藏

的嘆息、悲憤和尖銳的吶喊。一九二七年，他畫了《人道》。橫長構圖中，橫躺豎臥著被殺戮的人群，鎖鏈在屍身上閃著磷火般的青光。整個畫面都籠在暗影中，唯一女屍照著微明的亮色，她面龐清秀，卻永久地沉睡了。林文錚曾著文介紹說，《人道》「不是描寫被自然摧殘的苦痛，而是直接描寫人類自相殘殺的惡性。作家沉痛的情緒，可於人物之姿態及著色上領略到，可以說是自有宇宙以來人類本性的象徵！一九二九年，在「藝術運動社」展覽會上，林風眠展出了油畫《痛苦》。構圖與《人道》相近，在極其壓抑的橫卷式畫面上，灰黑底色襯托出幾個呻吟掙扎的人體，那

景象，使人想起中外文學作品所描繪的地獄。好似劃破夜空的一聲撕裂人心的慘呼，把人間的壓迫和悲痛呈現在你面前，其陰慘之狀和痛苦之情，比《人道》更加動人心魄。一九三四年的《悲哀》，畫面色彩已看不到了，但可以看出調子仍是濃重的，人物的輪廓線粗壯有力。使人覺得那欲絕的悲哀中，還含著一股憤怒的力。

像林風眠這樣赤裸裸地揭露人生的痛苦和人的被殺戮，呼喚人道和愛，在中國美術史上是空前的。其精神意向，當屬於以《狂人日記》為代表的五四啟蒙文藝的大潮。不同的是，林風眠的痛苦呼喚卻只是出於近代人文主義和一個正直、愛國、具有悲天憫人之心的藝術家的坦誠心懷。留學歸來的林風眠，其心思在復興祖國的藝術，其在文化藝術界的地位不能說不高，又正當年少風華，何以有如此凝重的悲哀和沉鬱？這首先來自畫家耳聞目睹的現實感受。一九二五～一九三五年間，社會的動亂，政治的腐敗，民生的痛苦，殘酷的殺戮，在中國可以說日不間斷。

這社會背景，不正是產生林風眠創作心理背景的客體條件麼？誠然不只這些。林風眠出生在一個石匠家庭，他對勞動人民的疾苦是自小就了解並深懷同情的。另有件事情對他的個性心理造成了深刻影響，促使他對人生的悲哀主題和憂鬱情調情不自禁地產生共鳴。夫人羅拉及幼嬰的突然夭亡給性格內向的林風眠留下了久久難以彌合的心靈創傷。他對人生痛苦畫題的敏感與真誠，與這深層心理創痛的陰影是不會沒有聯繫的。

林風眠喜讀書。據林文錚回憶，他在中學時除了繪畫的愛好，尤嗜詩詞，其受古典文化情感上的陶冶是較深的，這一點在他後來的繪畫創作中也能夠看出。在法國和德國的六七年裡，他熟悉了《聖經》、希臘神話和歌德、雨果、托爾斯泰、拜倫的作品，還接受了在當時歐洲及至「五四」前後的中國十分流行的康德、叔本華哲學思想的薰染。三○年代在杭州藝專學習過的畫家，有的還記得林風眠喜愛引用康德與叔本華的話來說明藝術審美。叔本華是一位「天才近狂」的哲學家，他對人類的罪惡有著特殊的敏感，生命的悲觀論成為他的哲學的核心部分之一。同時他又極其推崇藝術，其某些哲學著作也往往像文學著作那麼具有可讀性。因此羅素說叔本華的感召力很少在專門哲學家那

裡，而在文藝家那裡。歐洲且不說，中國從王國維到魯迅，都從叔本華哲學與美學中汲取過思想與靈感，以解析人生的艱難，批判社會的罪惡。

林風眠作品的悲劇性內容是從整個人的命運的不幸訴說的，而並無具體的社會性所指，這點確有似叔本華。但與其說他感染了叔本華的悲觀論，莫如說他借助於叔本華對人生的悲劇感受揭露了現實中的罪惡。在叔本華那裡，痛苦的人們無須為不公平抱怨，忍受宿命就可以了；林風眠則始終熱愛自然和人生，始終抱著以藝術和美拯救人類的理想，不屈不撓地奮鬥，追求著可能的美好生活。我們只要看他除了畫《人道》等之外，還創造了像《貢獻》、《金色的顫動》這樣一些充滿人世溫暖和自信力的作品，就清楚了。

從共時性的層面對林風眠和徐悲鴻作個比較，有助於了解林風眠的精神個性和這兩位傑出畫家不同的思想風采。徐作中的英雄落魄、悲歌慷慨或義骨俠腸，比林風眠西方式的悲憤和哀痛贏得了中國各界較多的喝采，其原因也正在於它們更近於傳統思想和傳統心理，而林風眠反而太現代了些。後者

直言不諱的揭露和赤裸的人文主義態度，不如揉匯著儒家經世思想、憂患意識的憂國憂民表現更適合人們的口味。平心而論，在二○至三○年代，林風眠無論作為美術教育家和藝術運動的領導者，還是作為有思想深度的獨創性畫家，其成就和影響都不在徐悲鴻這位留法老同學之下，後來徐悲鴻聲名日盛，林風眠寂寞蟄居，久而久之，連那個時代曾風雲叱吒的林風眠形象也被淡忘了。這除了宣傳上的傾斜之外，與社會環境的選擇也有深刻關係。這不只是林風眠個人的偶然性遭遇，而是一種時代性的悲劇。

寂寞探索時期

一九三八年，在抗戰退卻中，林風眠獨居長江南岸一間舊農舍，專心於繪畫探索。在政治上，他是積極抗日的。抗戰爆發就奔赴重慶，並投入力所能及的抗日宣傳工作。他雖然歷任藝術教育界要職，卻從來不是社交場上的人物，尤不喜交結權貴，或用非藝術手段達到藝術的目的，始終操守著一個學術知識分子的獨立性。從本質上說，林風眠是一位純真的藝術家，而不是一個社會活動家。他既缺乏活動家所需要的對變化著的環境的靈活的應變力，也沒有要主持畫壇、令

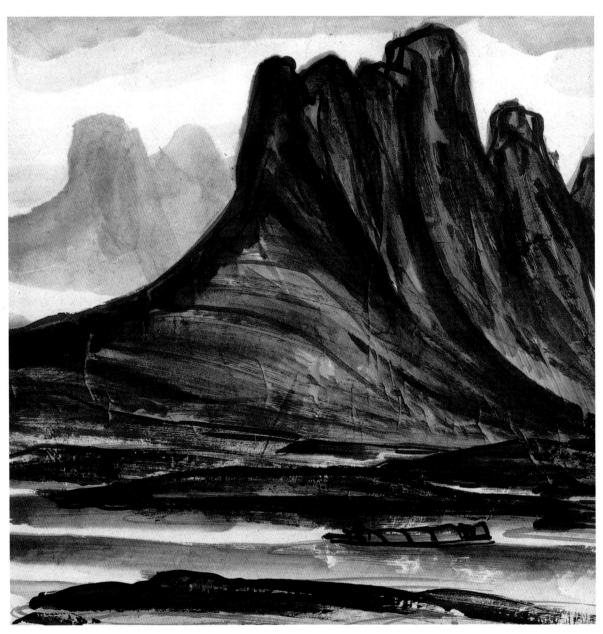

江舟

約40年代

69×68 cm

紙本水墨

上海中國畫院藏

生之欲

1924年
尺寸不詳
紙本彩墨

群英拜服的領袖慾。他對於藝術教育是充滿
熱情的，但既然在這塊地盤上已難以發揮熱
力，他就毅然安然地專心於創作。而且，融
合東西方藝術，是他早在巴黎求學時期就已
確定的奮求方向，能寂寞耕耘也正中下懷。
在遠離文化中心地帶的長江南岸土屋，一住
就是六年多。

　　一個作家曾去訪問他，在居室裡看到的
是「一隻白木桌子，一條舊凳子，一張板
床。桌上放著油瓶、鹽罐，……。假如不是
泥牆壁上掛著幾幅水墨畫，桌上安著一只筆
筒，筒內插了幾十隻畫筆，絕不會把這位主
人和那位曾經是全世界最年輕的國立藝術專
科學校校長聯繫起來。」(註1) 他每天都埋頭

作畫，醉心著水墨和油彩的交合與新生。林風眠以其清寂的奮鬥創造著較為久遠的成果沉迷於審美目的。抗戰勝利後從重慶復員到杭州，只擔任西畫教授。到五〇年代初，僅以每月百元的補助費維持樸素的生活，但藝術上的追求更加熾烈。

這一時期的作品，主要是風景、仕女、禽鳥、花卉、靜物和舞台人物，色調變得明朗，情緒轉為平和，對現實人世的實感演化為對自然和虛幻人物情境的印象；水墨和彩墨成為主體形式，油畫漸少見，甚至不見了。激越的吶喊和沉重的悲哀轉換為寧靜的遐思或豐富多采的世界。我在《論中國現代美術》一書中對他這時期的審美情調作過一簡單概括，說它們「有明快、艷麗、熱烈、清淡、幽深、憂鬱、寂寞、孤獨、活潑和寧靜。」並在總體上「湧動著大自然的生命，編織著美和善的夢境」。（註2）它們構成了林風眠藝術最有代表性的特色，體現著他的藝術內涵的主要方面。在這長達四十年的探索時期中，變化也是有的，如畫題的漸次廣泛，情感的漸次深摯，形式語言上的漸次成熟完整等。但基本的審美追求是一致的，那就是美與和諧、內在的抒情。

你看過他筆下的小鳥麼？無論它們是獨立枝頭，還是疾飛而去；是在月下棲息，或是在晨曦裡歌唱，都那麼自如和平。撫琴的仕女，燦爛的秋色，窗前的鮮花，泊留的漁舟，江畔的孤松，起舞的仙鶴，也都奏著同樣的音韻，沒有衝突、傾軋、黑暗、醜惡和骯髒。它們獨自存在著，自足自立著；它們沉靜而自信，把力量隱在內裡；它們遠離血與火、是非紛爭和喧囂的市俗糾葛。它們從不張揚跋扈，狂怪奇異和歇斯底里；也不孤傲冷澀或顧影自憐。這裡沒有徐悲鴻的義骨俠腸，也無劉海粟的高狂放達；不相似於梵谷的生命燃燒，亦不接近於魯本斯或雷諾瓦的肉體世界。你尋不見豐子愷式的童心與悲憫，也找不到高劍父式的觀念式的圖解……。這個和諧而美、絢麗而寧靜的世界，不只是為了躲避什麼，也是為了寄託什麼和指向什麼。疲憊受傷的靈魂可以在這裡歇息，情感的傾斜能夠藉此加以平衡；花卉禽鳥並不喻比抽象的人格倫理，（像某些古典花鳥畫那樣），也不是市井鋪面上炫耀媚美裝點高雅的擺設。無月份牌般的嬌俗，也無陳老蓮式的古雅。這是一個曾經深刻感覺到人間的痛苦與不平的藝術家，為慰藉廣大人生而獻出的藝術美。這美，誠如林風眠自己所想

像的，「像人間一個最深情的淑女，當來人無論懷了何種悲哀的情緒時，她第一會使人得到他所願得到的那種溫情和安慰」。（註3）

林風眠畫的仕女和裸女，不同於任何古今仕女畫和西方式的裸體作品。他用毛筆宣紙和典雅的色澤，捕捉著一種幻覺，一種可望不可及的美。如果古典仕女畫多傳達壓抑著和遮蔽著愛慾，西方裸體美術多表現張揚著和敞開了愛慾，林風眠的作品就介於二者之間，表現的是昇華了的愛慾，感覺朦朧化了女性美和肉體美。感覺的刺激淡化了，對肌膚質感的描繪轉移爲對姿致情態和文化氣質的塑造。柔和、溫靜、清淡、秀媚，像輕煙嫩柳，若即若離，如詩如夢。愛慾的流露敞開了，但又是東方的、中國的、潛意識的。它有古典仕女的風韻，又有馬諦斯式的輕鬆優雅；無珠光寶氣的華貴，亦無堆粉積脂的香艷；一方面流溢著異性的溫馨，又一方面透露著對人慾物慾的厭倦。並無「落花無言，人淡如菊」的感懷，卻可以感覺出「樂而不淫，哀而不傷」老傳統的影響。不妨說，這是一種林風眠式融古今中外爲一的中和之美。

五〇年代以後，戲曲人物成爲林風眠喜愛的繪畫題材。他曾說「我喜歡看電影和各種戲劇，不管演得好壞，只要有形象、有動作、有變化，對我總是有趣的。」（註4）其實「形象、動作、變化」遠不是他唯一注意的。作品中無意流露的東西，遠比他說出的和意識到的多。他一再捕捉舞台上的關羽、張飛、項羽、紅娘等，已經袒示著他的審美選擇和情感意向；而他最多畫的《宇宙峰》，把趙高與女兒的對峙，畫作一醜一美、一黑一白的對照，不只出於形式的需要，也出自愛憎的投射。他有時把趙女和啞奴以明亮的色調畫在前面，而把趙高和趙高式的臉譜作爲動盪不安的背景，使人感到比舞台表演更豐富的涵意。

縱觀林風眠第三階段尤其是五十歲以後的作品，雖不乏輕快、明麗、輝煌的色調和情境，但總是籠罩著一層孤獨寂寞的薄霧。平靜的秋水映著遠山的倒影，一隻漁舟孤零零的滯泊在退潮的沙岸邊，葦葉在風中抖動，漁鷹面水而立，似有一股空荒感向心中襲來（《漁舟》）。雨過初晴，山間還有雲氣在滾動，竹籬邊上水跡斑斑，深重的暗影和明燦的斜陽使這間圍繞著高大喬木的農舍煥發出神奇的光彩，但空無人影，寂靜得似乎連落葉也可以聽到。景色這樣濃鬱強悍，卻

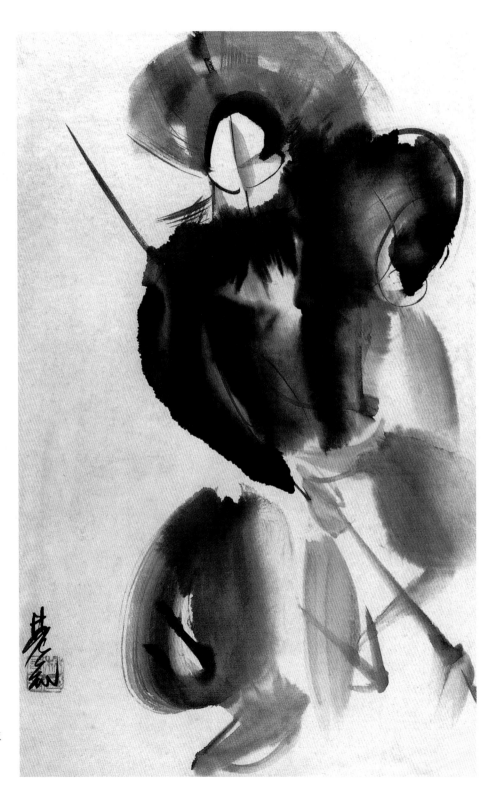

戲劇人物

1948年
34.5×21.5 cm
紙本水墨
莫羅（Mourot）夫婦藏

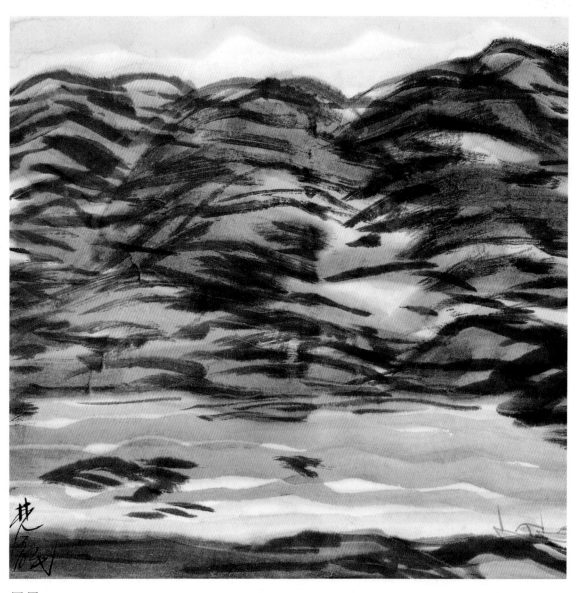

風景

1938年
33.8×34 cm
紙本水墨
私人收藏

又孤寂如此（《農舍》）。金黃的秋葉和空闊的天際襯托著一隻獨立枝頭的貓頭鷹，它的羽毛銳利的身軀占據著畫幅空間的三分之二，雙目圓睜，靜觀著大千世界（《貓頭鷹》）。在暮色之中，一隻烏鴉獨行於橫枝上，猶如悄然遊蕩的靈魂……（《寒鴉》）。還有一幅《立》也是片葉橫枝，靜臥一大嘴短尾的小鳥，黑色的小鳥和淡而透明的枝葉占據著不到一半的畫面，餘皆空白。不只鳥兒寂寞無聲，那大片的空白也顯得分外清冷空漠。林風眠一再重複這寂寞的意境，或者並非有意，只是喜歡而已。但正是在無意中的情感流露，才發自靈府。眞誠的畫家選擇某種形式和結構，創造某種境界，總是與他的某種情感傾向和意識層面相對應的，誠如心理學家所說的「異質同構」。

林風眠早期的水墨畫還有靈動飄逸的特色，後來漸漸轉向沉靜與清寂，是誠於中而形之外，有許多原因的。從現象上看，即便他那些熱烈濃豔的秋色與和絢明媚的春光，仍然如是。當然，林畫的孤獨感絕不是空虛感，也不大同於佛家說的空茫境界。更沒有現代西方畫家如契里柯、達利作品中那種荒誕式空漠。換言之，它只是一種寂寞，一種獨自欣賞世界之優美壯麗的自足的寂寞，並

不表現爲痛苦和扭曲。不妨再作個比較：八大山人的畫也充滿孤獨，但那是孤

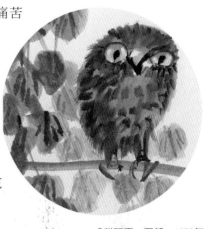

「貓頭鷹」局部　1978年

獨而憤，演爲清狂。漸江筆下的黃山也透著一種孤獨感，不過那孤獨儔作了冷峻，直在他那鉤斫的松石和嚴若冰霜的境界中顯示孤絕清澈的人格。孟克的作品也是孤獨的，然而孟克騷動變形的畫面沒有寧靜自足，只有受傷靈魂的恐懼和吶喊。

林風眠作品中的寂寞孤獨感是詩意的、美的孤獨。這詩意既來自藝術家對自然對象（亦即移情對象）的親切和諧關係，也來自對個人情緒的一種審美觀照的態度。而這，又深植於他的性格氣質、文化素養和人生際遇。林風眠幼時受祖父的影響最深。他祖父是個倔強、勤勞的山村石匠藝人，最疼愛他。直到晚年，林風眠還總是回憶和懷念兒時與祖父在一起的情景，記著老人家「你將來什麼事情都要靠自己的一雙手」的教導

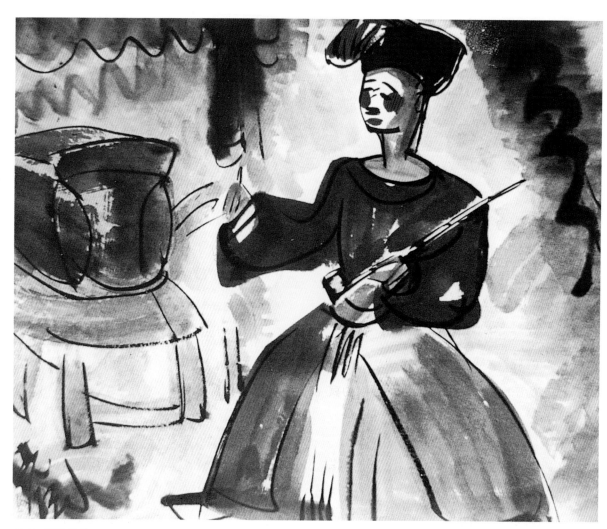

升官發財圖

約40年代
56.7×63 cm
紙本水墨
曾佑和藏

（註5），他畢生獨立倔強，數十年孤身奮戰而始終堅定不移的性格，以至作品雖孤寂卻剛正的特色，正反射出石匠祖父默默地雕刻石頭精神。他對於自然生命的激情，既源自童年記憶中「家鄉片片的浮雲，清清的小溪，遠遠的松林和屋傍的翠竹」（註6），也源自久遠而輝煌的民族藝術。在篤誠追求中西藝術精神「調和」的過程裡，他接受了將自由與個性融於自然、把生命激情納入感悟式愛觀的傳統；也接受了宏揚理性、和諧、人道、詩與美的阿波羅精神。傳統詩詞、繪畫、瓷器和民間藝術中那些含蓄、優雅、寧靜、清冽、剛健的特質，西方從溫克爾曼、萊辛、歌德到黑格爾所推崇的希臘藝術「靜穆的哀傷」特類，在林風眠充滿生機、靜謐和諧、孤寂而美的畫境中化作一體了。

林風眠藝術的精神內涵由前一時期向這一時期的轉變，從客觀方面看，是跟環境的壓力（如前述）直接有關的。因此有不得已而爲之的因素。但這轉變與林風眠的藝術理想和氣質心理並不矛盾。從他在這一時期所發表的一系列論文可以清楚知道，他的青年時代雖然感受著社會變革大潮的湧動，也爲「中國向何處去」的問題思慮，但根本的著眼點和核心只是復興中國的藝術。當他在倡導藝術運動、推行美育的過程中碰到政治這塊巨大魔方的壓迫和捉弄後，他獻身於藝術的矢志更單純專一了。而他對藝術的觀念，向來不特看重題材，而看重情緒和審美自身，在這點上，康德美學的影響（直接和間接通過蔡元培的美學思想）是明顯的。他努力追求能夠超越具體的社會功利，有著普遍性和永恆性的審美價值，因此包括他早期的油畫創作，也不是爲宣傳和配合某種社會政治任務而發的。在社會革命此起彼伏，政治鬥爭總是主宰著各種社會勢力和社會運動的二十世紀中國，林風眠的執著純樸的藝術求索不免孤獨，他在各時期總被人覺得「不合時宜」即源於此。

細心的觀者可以發現，林風眠藝術的疏遠政治主要還不是出於某種政治如何，乃出於他對藝術本質和功能的看法，以及對藝術創造本體的痴情。他爲此曾被批評爲「形式主義」「情調不健康」，乃至遭受政治上和肉體上的迫害。這真是一種歷史性的悲劇。像徐悲鴻那樣把藝術和社會政治熱情結合起來固然可敬（當然也要看那政治如何），

像林風眠這樣偏重於吟詠自然美、表現生命的詩意和善的理想，不也是可敬、可貴的麼！一些人能接受並尊重齊白石、黃賓虹、潘天壽而不尊重和接受在審美性質上與他們並無二致卻更具現代意義的林風眠，真是毫無道理，當然，作為一種特殊時空中的接受現象，倒是值得深而思之的。

香港時期

一九七七年，年近八旬的林風眠被批准出國探望闊別二十多年的妻子女兒，並定居香港。總的風格與表現是六七十年代的繼續，但愈加趨向於奔放、自如和強烈。早年（辦學時期）油畫的某些特質似乎在這一時期的墨彩作品裡又復現出來。林風眠在五〇年代末遊過一次黃山，畫了幾十張草圖，心情很激動。但歸來後並沒有專題的黃山創作。七〇年代末，他忽然畫黃山了。這些黃山圖並沒有表現雲海的飄緲、山峰的青翠、境界的幽深，而是以粗獷的筆觸、熱烈的色彩描寫山間燦爛的晚照。墨色的沉動和金紅色的輝煌，表現出一種痛快淋漓的恢宏氣象。這是老畫家對黃山印象的抒寫，也傳達了他歷經「文革」劫難之後，在新時期、新環境所獲得的生命感受。他的另一些墨色濃重、境界深邈的作品是過去少見的。好像形

雲密布、夜色初臨或黎明未開之時，在聲聲響雷中所望現的山間景色，不僅林木，連山石似乎也孕育出奔騰之勢。深沉力量和動感主宰著畫面，與前一時期風景畫的清寂特質顯然不同。

這個時期仕女畫更多了些，仍保持著那種和夢如詩的表現性特質，但總體看也增加了動勢，頗有些活潑的姿情了。特別是一些裸女，豐滿的肌體和圓潤的曲線，表現出青春生命的嬌鮮與渴望，使人想起馬諦斯和畢卡索晚年所畫的裸體作品。林風眠在四〇年代後期就畫類似的人體畫，後來就只畫著衣仕女了。進入八〇年代後重新作此，也正與整個國家美術創作的動盪起伏一樣，反映著風氣、藝術環境和創作心態的變化。不過，在老一代藝術家中，像林風眠這樣始終追逐著現代性目標的，則幾乎是絕無僅有的了。

他在這一時期畫的戲曲人物，如《蘆花蕩》裡的張飛，《白蛇傳》裡的青兒和白素貞等，大體沿續著六〇年代的形跡，在捕捉神態的同時賦予它們以現代的感受性。一九八四、一九八五年創作的兩幅《火燒赤壁》，以墨、紅二色的對比，排山倒海般的氣勢，畫出了一種空前濃鬱強悍而躁動的戲劇性場景，堪為中國現代美術的奇觀。力與

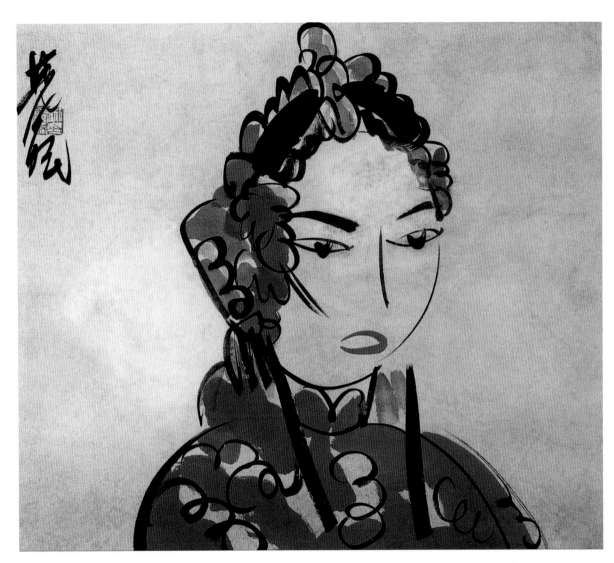

肖像

約40年代

37 ×41 cm

紙本水墨

中央美術學院藏

美、善與惡、歷史與現代，統統收納在這悲壯又紛亂的境象中了。更近些時候創作的《南天門》（又名《走雪山》），有時畫曹福和曹玉姐二人，有時畫曹福和許多有如鬼魂似的方臉、圓臉和半臉人物，且多以黑白和偏冷的色調渲染氣氛，加上奔放的直線和幾何分割方法處理形象，使畫面具有濃烈的悲劇性。

他近幾年的作品還包括《痛苦》《噩夢》《屈原》《基督》等，前兩者使人想起他早期的《人道》等作品，似乎是表現對「文革」時期生命際遇的惡夢般的回憶。後兩者一個刻畫了屈原作《天問》時的激奮神姿，另一個描繪了基督受難和哀悼者身體折曲悲痛的情態。歷經將近一個世紀的動蕩歷史、嘗盡了人間滋味的林風眠老人，在晚年不僅變得更富於激情，也表現出於理念性繪畫主題的濃厚興趣。他在精神上愈加年輕、大膽、有力和深邃了。

如果上述釋讀不算太主觀的話，那我們就可以得出一個認識，即林風眠不是以描繪和表現二十世紀中國社會革命和相應的革命意識的藝術家，而是以描繪和表現充滿個性色彩的二十世紀中國人社會心理和生命情感

的藝術家。通過他創造的藝術世界，我們感受到真誠、善良、美和力量，看到一個本分、執著、堅強、純真的靈魂。

它從不簡單地標示抽象觀念，只發散和激蕩情感，表達清醒理智所難以揭示的東西：一個二十世紀中國知識分子的明瞭的心靈歷程；一種在紛紜變幻的境況中堅守著的對美好人生的憧憬；一場將民族心理意識與西方文明融和起來以使自身邁向現代的漫長的精神跋涉。這心靈歷程、美好憧憬和精神跋涉是五彩繽紛的，又是艱難沉重的：它始終朝向著業已選定的目標移步前奔。溪水、清風和花香給它歡樂，沙漠、荒丘和獨行又帶給它孤寂。它已習慣以寧靜面對紛亂，有時也不免要撕裂雲層般的吶喊幾聲。

在中國現代美術史上，有幾個畫家能像林風眠的作品這樣，展示一個如此豐富、完整、漫長，且扣著現代歷史步伐的個性精神世界呢？✦

—— 節錄自「郎紹君《林風眠藝術的精神內涵》」

註1：見朱樸《林風眠先生年譜》，學林出版社，一九八八年。
註2：拙著《論中國現代美術》，江蘇美術出版社，一九八八年，第一二二頁。
註3：見林風眠《致全國藝術界書》。
註4：見林風眠《抒情·傳神及其他》，一九六二年。
註5：見林風眠《回憶與懷念》，《新民晚報》一九六三年二月十七日。
註6：林風眠《自述》見《林風眠畫集》，一九八九年。

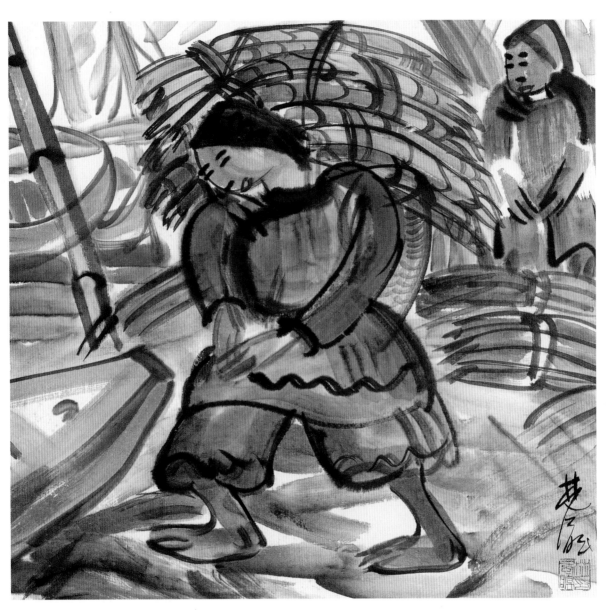

江畔

1939年

37×38 cm

紙本水墨

私人收藏

林風眠的人格美

水天中

這裡所說的「人格」，是心理和倫理、道德、文化的綜合概念。按中國傳統文化觀念來看，它是指社會的個體所獨具的品德和性情。

中國傳統藝術論很重視人的性格、氣質對創作的重要影響。成功的藝術作品必然帶有藝術家個人的精神、人格的印記。我們在一個眞正的藝術家身上，在他的作品裡，所能感知的不僅僅是一種新穎的視覺感受，而且是他的人格的標記。如果說科學是按照「宇宙的尺度」來觀察世界的話，藝術則是

漆屏　　約40年代　67×67 cm

按照「人的尺度」來看待世界的。劉勰說：「夫情動而言形，理發而文見，蓋沿隱以至顯，因內而符外者也……故辭理庸俊，莫能翻其才；風趣剛柔，寧或改其氣；事義淺深，未聞乖其學；體式雅鄭，鮮有反其習：各師成心，其異如面。」（《文心雕龍·體性》）這是從體性研究風格，探試了人的心理氣質與創作風格之間隱祕而又帶必然性的聯繫。如果從另一角度去看，我們會看到藝術家的體性、人格本身也往往閃爍著特殊的光采。他們的人格本身就值得品味，它給人以啓迪。他們的人格是美的。

林風眠人格特點之一是純眞。這位出生在山村石匠之家的藝術家，始終保持著童年的純樸和眞摯。這種品格使他在混濁的社會環境中一再受挫，而在藝術天地裡卻如魚得水。林風眠自認爲不屬於南方那種「有修養，有感性的人。」他認爲自己只是一個「普通鄉下人」（綏之《林風眠早年四題》

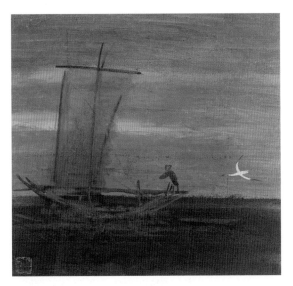

夜渡

1943年
33.1×34.6 cm
紙本彩墨
私人收藏

《美術史論》一九九〇年第二期）他一生中
「不時回憶起家鄉片片的浮雲，清清的小
溪，遠遠的松林和屋旁的翠竹。」他說：
「傅雷先生說我對藝術的追求有如當年我祖
父雕刻石頭的精神」；「經過豐富的人生經
歷後，希望能以我的真誠，用我的畫筆，永
遠描寫出我的感受」。（《林風眠自述》引
自《林風眠畫集》）這段話的重要，既在於
說出了他在藝術上的追求，也表露了他人格

的純樸和真摯。

純真固然是一種美，但它對社會的個體
並不總是有利的。在險惡的環境裡，純真實
際是一個人的不設防狀態。林風眠在梅江邊
的山林溪水邊是純真的，在與羅拉熱戀時是
純真的，但他中年以後遇到批判「新派
畫」、批判印象派時，仍然顯得那麼純真，
這使他很容易受到傷害。這時候的純真還可
使邪惡為所欲為。以世俗的眼光看來，似乎
此人為純真所累，但放眼度量，這恰是純真
者人格的完成。

人入老境，原有的純真往往發展為寧靜
的內省。這種孤獨的自我思索，往往把人引
向早年的記憶。早年記憶在純真的老年人心
上，佔有越來越重的分量。林風眠晚年畫了
那麼多寧靜樸實的山林水鄉，那麼多充滿生
命活力的女性，與其說是現實生活的寫照，
不如說是他心靈記憶的痕記。

林風眠人格特點之二是善，即性善。性
善即仁愛，即愛人和利人。這裡所說的性善
不是孟子的先驗的人性，而是指一種個人的
性格特色。性善的本質是不傷害個體之外的
世界，是與自然和諧相處的願望。培根認為

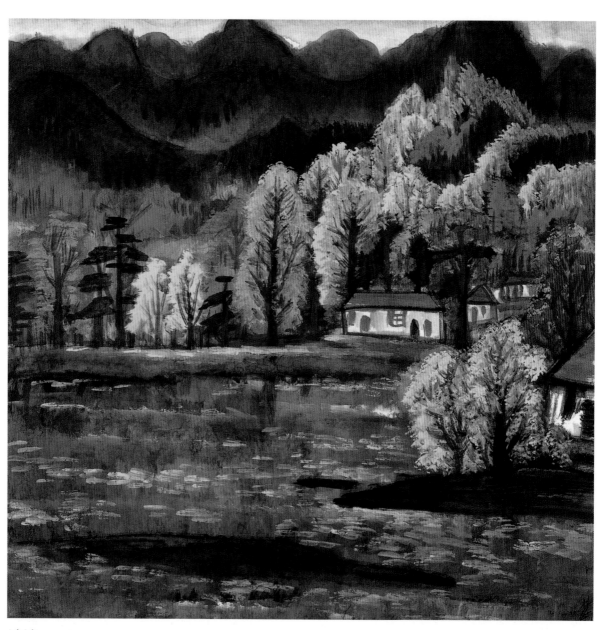

池塘

1958年

66×66 cm

紙本彩墨

上海美術家協會藏

善和性善是「一切德性及精神品格中最偉大的」;「如果沒有這種德性,人就成為一種忙碌的,為害的,卑賤不堪的東西,比蟲豸好不了許多」(水天同譯《培根論說文集》)這是從人與人的關係著眼的性善。善和性善的擴展是愛。林風眠對自然、對人、對藝術的愛,對鄉土、對女性、對學子的愛,都源出於善。因而他的愛是真摯、充沛和寬闊的。這種愛使他的善富於光華。如果只有純真,而沒有源於性善的愛,他的人格將顯得偏於自我一側而不夠完整。

從梅江畔的山村,到巴黎、北京、杭州、重慶、上海,直到香港的離群索居,林風眠的整個生命歷程始終是利人和愛人的。待人接物如此,藝術思想如此,人生哲學何嘗不如此!「無論在每個人的思維上,無論在美學的評價上,我們對於美的事物之欣賞,都有捨去一時的或個人的快感,而採取永久的或民族的快感的可能性。」林風眠旗幟鮮明地提出藝術應該符合提高為全人類或全民族享樂的美的原則。(林風眠《什麼是我們的坦途》,引自《藝術叢論》一九三六年正中書局版)這不就是孟子所嚮往的

「理、義」嗎?

「口之於味也,有同嗜焉;耳之於聲也,有同聽焉;目之於色也,有同美焉。至於心,獨無所同然乎?心於所同然者何也?謂理也,義也。聖人先得我心之所同然耳。故理、義之悅我心,猶芻豢之悅我口。」(《孟子·告子上》)孟子視人格特色與味、聲、色同樣具有審美愉悅價值的學說,是中國傳統文化中值得弘揚的一個方面。作為美術家的林風眠,他之使我們感到愉悅的當然主要是他的繪畫作品。但他的純真、性善的品格,同樣是一種精神的美。這在「左」禍橫流的年代,確乎是一種珍貴無比的美。

善之為美,不僅僅是不傷害他人以及與外界和諧相處。它還包容著「義」,即人的社會責任和歷史使命感。在這一點上,中國儒家如孟子的看法,顯然超過培根。而林風眠以他在「率獸食人」年代裡所堅守的節操,以他在藝術創作中表現的人道主義情懷,和對一切「率獸食人」的憎惡,表現出孟子所說的「得我心之同然」的那種使人驚嘆的人格美。人格特色不是不可變易的。無論是純真質樸,還是性善,它都需要主客觀

條件的扶植。在某些條件下，善良變爲柔儒，純眞流於輕信的例子所在多有。美德需要內部和外部條件的支撐。林風眠性格中的獨立和不屈從的特點，恰成爲他人格特質的支柱。

獨立的出發點，是對個人心靈和行爲的自信和自尊，是對個人精神價值的肯定。林風眠的這種觀念，與他在藝術創作、藝術教學中倡導創造精神是一致的，這種創造精神不但表現爲對於傳統、先輩和既有模式始終保持個人的冷靜觀察，也表現爲藝術對於自然，繪畫對於生活原型的獨立性。從他許多談論藝術的話中，可以感到，在他看來繪畫作品不但不應該與別人的作品面貌雷同，而且也應該避免與描繪對象的近似。在生活中，獨立和不屈從觀念，使他在各種境遇中都表現出我行我素，和對個人人格尊嚴的固守。不屈從的基礎當然首先是個人人格尊嚴信念，同時，也包括性格中的倔強和偏激。林風眠在這兩方面都不缺少。

生活在社會中的個體，不可能完全脫離客觀環境去思考和行動。個人依賴社會，社會也對個人以限制和壓抑。這種限制和壓抑在不同的歷史時期表現爲不同的方面，個人必須作相應的調整，以保持心理的平衡。這種調整，一方面表現爲轉變人格的表現性質昇華；一方面表現爲對於矛盾、壓力的妥協抑制。歷史上的文人既要保持個人人格的獨立，又要順應社會環境的壓力，在抗爭和妥協之間的唯一出路便是退隱。但在二十世紀中國，這是一條走不通的路。

中年以後的林風眠，不再有振臂一呼，慷慨陳詞的銳氣。人們不復見到掀動新藝術運動浪潮的林風眠，但他並沒有「洗心革面」，他把自己心靈的顫動獻給藝術。甚至在畫面上，也不再有對人世苦難的控訴和吶喊，但根深柢固的孤寂和傲骨，仍然以各種方式閃動著光華。繪畫作爲人格信念的昇華，它既是一種內心控制，也是對於外界壓力的另一種挑戰。所以《美術》雜誌發表他的作品之後，便繼之以「左」的批判。因爲他筆下的天空、土地、草木、花朵、禽鳥、人物，雖然美麗，卻總帶有一種不合群、不馴服、不人云亦云的氣味，這怎能見容於「左」派理論家！五〇年代初，在對「新派畫」的大批判暫告段落時，林風眠識相知趣

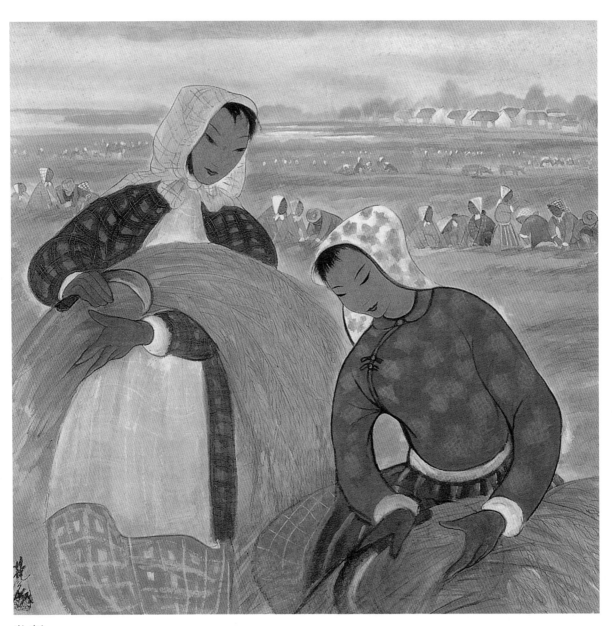

收割

1958年
68×67 cm
紙本彩墨
上海美術家協會藏

地離開杭州藝專，住進上海南昌路的那座陳舊的小樓，開始了他的「退隱」生活。多年後，他自己曾說：「當時學習蘇聯，批新派畫，我是新派畫的頭頭，還留在藝專幹什麼！」這一階段，除了他的個別學生和女友，人們很難見到這位曾經叱吒藝壇的藝術家。儘管他「遵紀守法」地過日子，十多年的退避生活仍然以捉進監獄而告終。出獄後的林風眠離開傷透了他的心的上海到香港離群索居，直到他離開這個世界。可以說，林風眠後半生，基本上過著孤獨的退隱生活甚至在監獄裡，他也是被單獨囚禁的。

中國文人的退避或退隱，固然不是積極的生活方式，但那是為了爭取生命安全和心靈安定而作出的選擇。這種選擇的心理前提不是怯懦的降服，而是拒絕外界力量對個人人格尊嚴的挑戰，它意味著精神的固執和對外界影響的拒斥。文人退隱，絕不是認輸。也許表面上他們心冷如灰，其實內心深處照樣翻騰著昔日情感的波瀾。林風眠在即將與這個世界告別的時候，創作了多幅飽含人道主義激情的巨作，那種巨大、深厚的愛和恨，那種九死不悔的意志和信念，使人想起

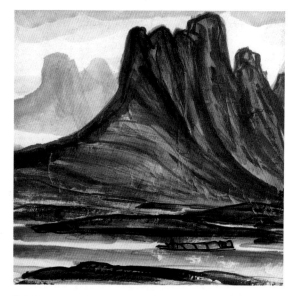

江舟

約40年代
69×68 cm
紙本水墨
上海中國畫院藏

陸放翁的《示兒》絕筆。這是藝術美的巔峰，更是人格美的極致！↙

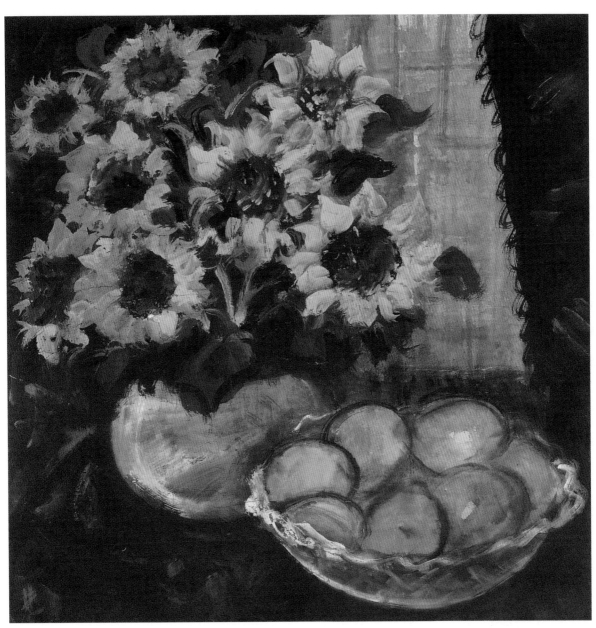

向日葵

1959年
66×61 cm
紙本彩墨
上海美術家協會藏

走近林風眠

許江

林風眠，這個名字，對於「文革」後進美院學習和工作的我們這一代來說，是既陌生，又熟悉的。在我們進入美院學習之前，在「文革」甚至「文革」之前的紛亂喧囂的社會環境中，林風眠先生幾乎被人們忘卻。他的畫作，他的著述，連同他這個人被凜烈的社會政治空氣塵封煙沒。進入美院之後，面對中國美術近代發展的歷史，我們才開始懷著一種敬仰關注這個名字。

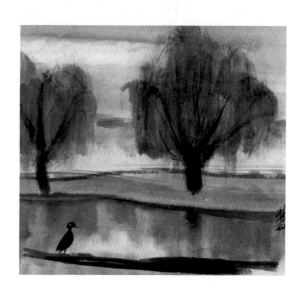

近幾年來，林風眠研究會進行了不少研究和宣傳的工作，九七美術大展中滬杭兩地的林風眠展引起廣泛重視，但對於許多青年美術工作者來說，這些就像身旁的一泓湖水，經常與之形影相隨、不期而遇，卻很少有機會深入地走近她，專注地打量她。我院七十周年的校慶是一次上規模的學術梳理的活動，學校對以林風眠為首的一代藝術家創建我院的歷史、對我院薪火傳承的學術脈絡進行系統的總結。在這項活動中，我們始終面對林風眠的存在，面對我院代代相傳的精神脈絡的存在。

林風眠先生追隨蔡元培先生、投身藝術運動、推進東方新興藝術的足跡，與我院建院初期的發展歷史是聯繫在一起的，翻開了美術教育的這一頁歷史，也就翻開了林風眠卓立不凡的一生中激情創業的歷史。在主持國立杭州藝專十年之後，林風眠隨風而逝，蹤跡難辨，潛入了長達半個多世紀的藝術孤

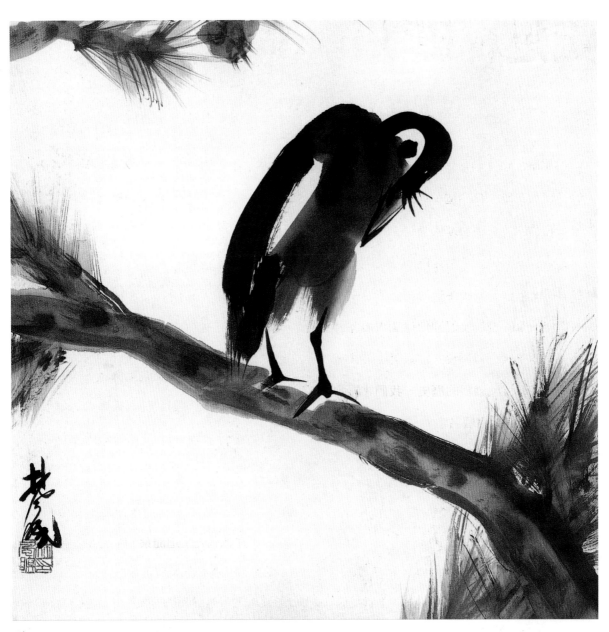

歇

50年代初

38×35 cm

紙本水墨

上海美術家協會藏

行，留給世人頗多謎團。從去年9月開始，我們追隨林風眠的足跡，跑了半個中國，收集所有能收集到的資料，領受幾代林風眠學生和研究專家的指點，汲取各方面的養料，來完成這樣一個艱巨而光榮的任務。事實上，我們的內心，也追隨著他那九十多年的人生歷程，穿越百年滄桑、世紀風雲，經受著精神上的洗禮和磨煉。林風眠之路，一條漫長而令人心悸的人生之路，一條用生命去探索、去開拓的繼往開來的藝術之路。我們以學子的赤誠，在這條道途上，追躡先行者的腳步，努力地走近林風眠。

永恆的肖像

林風眠離我們的確遙遠，即便在他生前，有關他的訊息也如空谷回聲，飄渺而抽象，他甚至是活在一片傳奇的軼聞之中，許多奇怪的雲霾迴繞著他，使我們始終無法洞悉這位藝術先驅的尊容，只有憑藉對中國近代藝術史的理解，憑藉中國美院傳統精神所孕養的那份景仰，更主要是憑藉對他的藝術作品（雖然還看得不多）的熱愛，而從精神上去親近這位先師。

原先，我們手頭掌握的林先生的資料的確很少，收集資料的顯得也進行得十分緩慢。但最終還是從林先生的故友親朋和有關專家那裡，得到了許多珍貴的照片和文獻資料。在林先生的舊照中有青年時代的風華，有玉泉故居時期的灑脫，有六○年代的凝重，有初出牢獄的憂鬱和困頓，有揮毫作畫的投入與專注。在對林先生的一生逐步有所了解之後，這些照片彷彿活動了起來，串聯成這個不凡經歷的動人畫卷。但在所有的這些照片中，有一張攝於香港的晚年肖像，始終打動著我們。當我們一眼看到這張肖像，就再也沒能抹去深深的印記：在平靜而又平實的狹長面龐的正中，有著一個寬大碩長的鼻梁，寬厚而樸實；鼻梁之上矗立著圓拱頂一般的隆額，有如一片堅硬的花崗石，閃動著白光，高遠，倔強，籠蓋在有幾分鬆弛的面容之上；這面容帶著永恆的歉意的微笑，彷彿在向世人告別，雙眼卻吸引著你，以一道銳利的目光引著你潛入他的內心，這眼中有火，而雙唇卻又以冰一樣的沉默，保證永不道破生活的秘密。命運在林風眠身上雕鑿出一種與這個瘦小身軀不相適應的撼人心魄的歷史，並且也鍛造了這位二十世紀中國藝

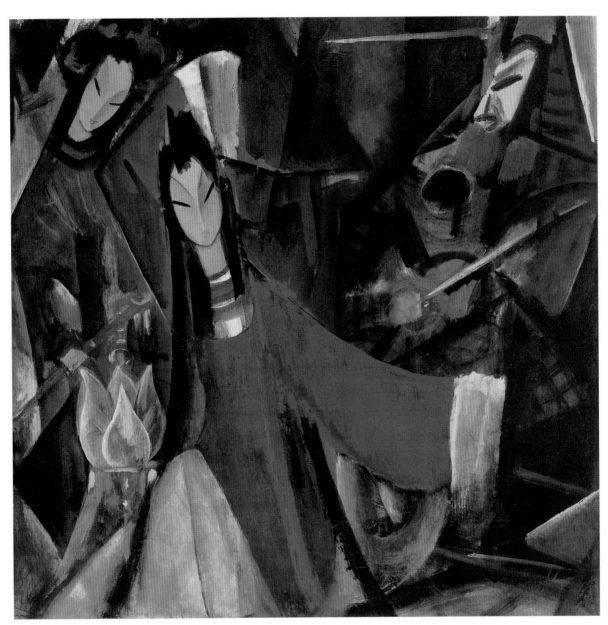

寶蓮燈

約50年代初

66.6×66.6 cm

紙本彩墨

香港梅潔樓藏

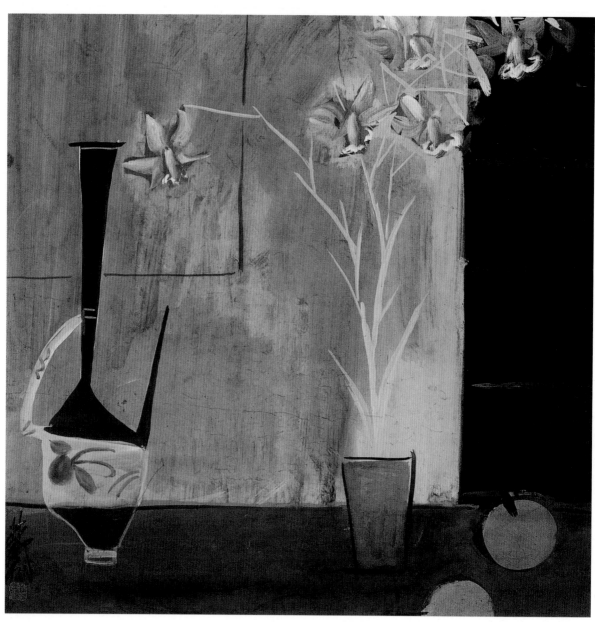

百合

約50年代

69×67 cm

紙本彩墨

上海中國畫院藏

壇上少有的代表人物。林風眠彷彿知道那悲慘而恢宏的命運的意義，從孤寂中產生對孤寂的愛，並把這種愛化作藝術的烈焰，溫暖他的時代和人間。沒有比這張照片更能囊括林風眠的內在氣質，更能表現他那飽受歲月斧鑿之後所具有的真實的存在感。這是一幅永恆的肖像，一幅印入人心的肖像。

飛揚的翅膀

林風眠的一生界分明確。1937年，日本帝國主義的侵華炮火撕裂了中國的版圖，也中斷了他的人生道途。這之前，是他抱定「為中國藝術界打開一條血路」的決心，義無反顧地投身於藝術運動的時期，是他一生中激情奮鬥、叱吒風雲的時期。這個時期中他有幸得到了蔡元培先生的賞識和推薦，先後執掌當時中國的兩個重要的藝術學府，尤其是在創建和主持國立藝術院時期，為中國早期的藝術教育，樹立了「兼容並包、融合中西」的精神典範，開拓著一條「創造東方新興藝術」的藝術之路。這之後，一方面他的理想不斷幻滅，生活的地位每況愈下，另一方面他孤寂求索，以自己的藝術實踐和人生苦鬥去親歷那條創造新藝術的道路，這也是他一生中孤獨而又無法逃逸、苦鬥卻又歸於蒼涼的時期。在這半個多世紀的漫長生涯中，他備嘗了人生的種種苦痛，卻矢志不移，耕作不輟，創造了一個獨特的繪畫世界，留下了一份非凡的藝術遺產。

如果說，前面一個時期中，林風眠是中國藝術創作和教育之路探索、開拓的領頭

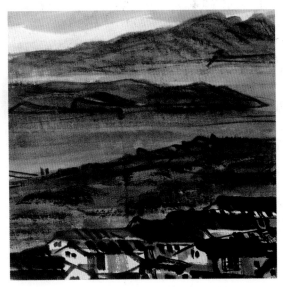

村落

約40年代
33.5×34 cm
紙本水墨
中央美術學院藏

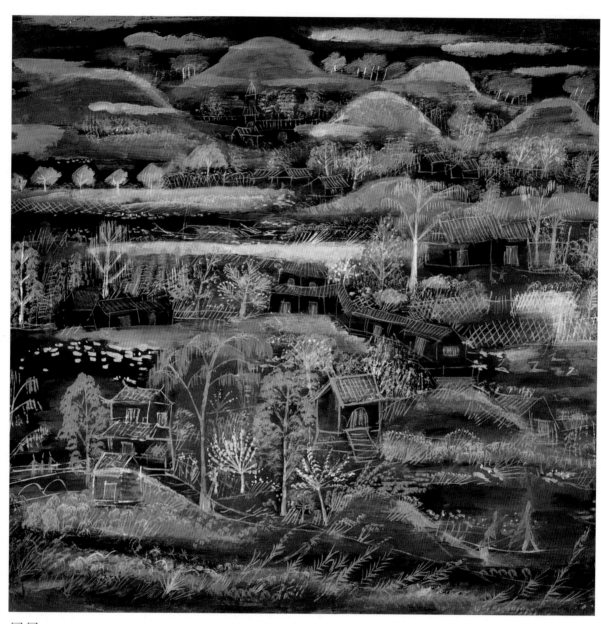

風景

約50年代
66.5×69 cm
紙本彩墨
馬維建藏

雁，那麼，後面一個時期中，他就是飛越人生的苦夜、追尋新藝術曦光的孤雁，我們所採用的林風眠百歲誕辰紀念的標誌，那個高高揚起的翅膀，是否既象徵著振翅高飛、引領前行的旗幟，又蘊含著獨立孤行、可以被毀滅卻不會被打倒的不屈精神呢？

走近林風眠

林風眠的作品似乎遠離著他自己的生活環境，很難與現實生活產生直接的對應，卻又神秘地吸收了他自身運命的典型特徵，具有傳奇的象徵意義。他的一生總是出現大起大落的戲劇性場景，尤多悲劇。他那早逝的童年，為他的一生埋下了深刻的印記。塞納河畔喪妻失子的哀痛，使他早早地將青春和愛情的幸福鑿進異鄉的墓碑。蔡元培先生慧眼識珠，誠意延攬，他得以主持當時中國的兩個重要的藝術學府，並抱定「我下地獄」的決心，銳意推行藝術運動的理想，潛心藝術教育的創制。

這個傾盡心力、激情奮進的時期，卻因為潰敗的社會政治局勢的催逼，藝術運動理想的落空，青年學子擁戴的缺乏，而在一片失落中悄然落幕。從風雲際會的高處跌落下來，遠離視聽的中心，林風眠開始了長達五十多年的孤獨的潛行。他數度告別妻女，把自己鎖在漫漫的藝術求索之中，過著寂寞而幾近苦行的生活。「文革」浩劫的到來，在橫掃一切牛鬼蛇神的聲浪之中，在那些沒有星光的夜晚，林風眠亦悲亦狂，親手毀去自己最珍貴的千餘件畫作，毀去了自己所創造的藝術生命，在水與火之中，演繹了人類歷史上至為悲愴的一幕。當他掏盡了一切嚮往，只抓住一線本能的信念：我還能畫！把唯一的希望留給自己的肉身的時候，命運並沒有放過這個孤弱之軀，而把他視為政治風雲的殘枝敗絮，橫掃進牢獄的一隅，掠去花甲高齡的生命中四年零四個月的自由和陽光。

失母、喪妻、喪子，從自己建造的家園中放逐自己，直至親手埋葬自己的藝術生命。除了死亡，林風眠有什麼沒有經歷過？命運使多種衝突在他的身上尖銳地物化，並擴張起來，深深地、持續地刺痛著他。但是，他早已將自己交給了另一個永恆的力量——藝術，借助著這個力量，來容忍命運的

屈辱，領受世事的驟變，並通過屈辱和隱忍來與命運抗爭。在命運的重壓之下，他可以屈膝，但仍然虔敬地高舉雙手，指向那對他來說至神至聖的藝術。

孤獨、磨難和憂鬱，一刻也沒有離開林風眠，卻又在林風眠悲天憫人的氣質中悄然演化成一種空寂的心態，並使之彌散在他那簡單孤立的畫桌上，潛入他的各類作品之中，時而轉化成夢幻悠遠的空靈，時而轉化成心靈苦痛的憂鬱，時而讓空靈和憂鬱調和而為一種另類的浪漫。於是他的山水風景不似西湖的真山真水，卻有著那寂靜深遠的韻味。這片山水世界古遠而蒼茫，帶著天籟的輕風，帶著飄渺的煙靄迎面襲來。人們的雙眼渴望在這裡停歇，但內心卻被一種孤寂的

預警提醒著：這裡不是家園，這裡只是夢鄉，一片超現實的夢鄉。這片風景廣袤無垠，有空氣的顫動，有迴風的低吟，在這一切之上，還有一種隱隱的傷感悲憫之氣使燦爛天空脫盡塵俗，而獲得夢鄉般的純淨。渴望博愛是這片孤寂的情懷中永恆的空谷回聲。

於是，在那水墨淋漓的蘆蕩中，飛翔起孤獨的秋鶩。這雖不是多少年前蘇堤兩邊的真景實況，卻是林風眠借景抒懷的真實寫照。這灰蒙的天空，雲氣屋闌珊，潛伏著命運多舛的陰霾，墨一般濃重的空氣，搖曳著蘆葉，秋鶩帶著生的警覺劃過湖面，劃破水的死寂。林風眠將早年法國象徵派詩歌與德國表現主義情懷咀嚼透了之後，吐出帶著東

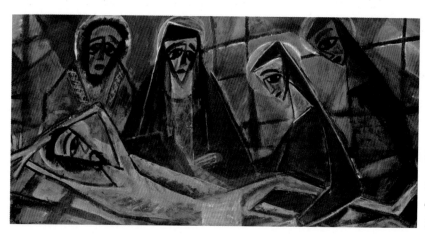

基督

1978年

68.9×135.7 cm

紙本彩墨

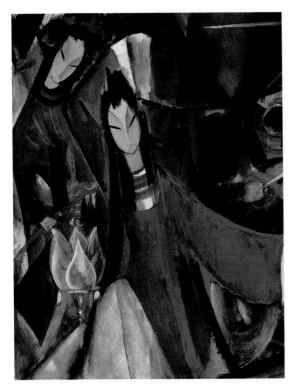

「寶蓮燈」局部

約50年代初

方詩意的寧靜和淨寂。林風眠甚至企圖表現
「死水微瀾」之中「死」一般的寂靜。

　　孤單的秋鶩在低翔，在尋覓，林風眠的
追求是沒有止境的。在生活磨難的重壓下艱
難舉步，在東西方藝術巨峰中孤獨潛行，林
風眠吸收一切可能借取的東西，並努力地在
宣紙上融會演變。在四○年代和五○年代

中，他研究漢畫象磚，研究皮影民藝，臨摹
敦煌壁畫，甚至對立體主義進行了深入的研
究。孤獨和憂鬱把他拋擲到另一種情感的高
點，中西藝術兩端的深入理解賜予他一種能
力，使他能洞悉視覺痕跡和靈魂之間那神秘
的牽線，並從內心的深處含英咀華、風餐露
宿，細細地編結和吐納而成一個演變的軌跡
和網絡。那種平面的、稜狀分隔的結構，那
種方中寓圓、圓中求方的骨架，反覆出現在
林風眠的靜物畫之中、戲劇人物畫之中、人
生百態的畫幅之中，已經不能用立體主義畢
卡索們的多視點革命的那種意義來衡量，也
不能用畫面構成的普通價值來衡量。那是精
神咀嚼之後的產物，是他生命濾變之後的別
無選擇的選擇，是承受著命運的詰問、混雜
著沉悶窒息和焦躁不安、視覺的跡化和內心
的悚懼的存在方式，是他生命之火閃爍和燃
燒之後留下的沉重骨架，也是他分裂、矛盾
的個性的神秘載體。

　　正是這個穿插運行的構架裡，林風眠全
神貫注於痛苦而又興意盎然的創作中，無論
是飄零的花和檸檬，是長袖當歌的淑女與老
衲，還是經歷著噩夢的裸女和鬼臉，那支疾

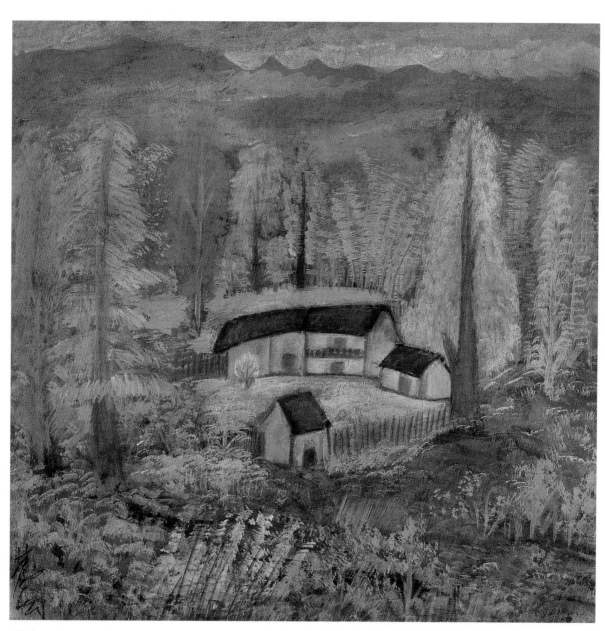

農舍

約50年代中

67.5×66 cm

紙本彩墨

上海中國畫院藏

行的枯筆把整個的生命扔在了這個構架之上，演練各類不同的命題，尋覓視覺上種種可能的反應。只要畫面上出現一個契機，生命就會緊追不捨，有時會像晶體一般，以閃爍的平面冷冷地反映著世間萬物的紛亂；有時卻像燃燒的火焰，讓自我在屈辱的烈焰中飽受熬煎。無論是晶體還是烈焰，無論是紛亂還是熬煎，他總是堅毅地隱忍命運的催逼，在既清醒又模糊的混合情感中與創造的激情偷歡。既然不能主宰命運，那就甘受命運的驅使和徭役；既然不能駕馭生活，那又何妨與生活一道隨波遠行。林風眠通過屈辱和認命來征服痛苦，並使之轉化為創造藝術生命的一份滋養。磨難，將這個本性悲天憫人者神秘地錘煉成通達世故者，讓他牢記命運那悲慘而恢宏的意義。終於，受難化為他生活的一個天然部分，領受痛苦成了他理解自然力的神聖騷動的基本方式。終於，他把自己放在了十字架上。

當我們沿著資料文獻組成的線索，緩慢地走近這些感人的畫幅，走近林風眠的時候，我們發現了一個新的深刻的形象，深深地理解「現代藝術先驅」這不朽稱號中那生命的分量，深深地理解那與命運抗爭的永恆意義。

偉大的先行者

無疑，在世紀初的藝術先行者的行列中，林風眠是最具開拓精神的一個。從二〇年代到三〇年代，他抱定「為中國藝術界打開一條血路」的決心，用十年多的時間，用熱血青春的激情呼號和傾心工作，指明了一條道路，一條既不是傳統東方式的，又不是盲目照搬西方的「東方新興藝術」之途。這條道路意義遠大卻曲折漫長，確鑿無疑卻頗難辨識，激動人心卻又充滿爭議。在當時，這條道路實質上還只是一幅藍圖，一種值得奮力追求的精神理想。為了實現這個理想，為了達到這個未來之境，林風眠又用了半個多世紀的時間在這條道路上親身歷驗，開拓前行。

這位孤單的行者，背著命運的重負，跨越舊觀念、舊事物的界石，涉入未知的地域，汲引各種藝術滋養的甘泉，忍受現實人生的風霜雪露，在生活磨難和心靈追求的冰峽中躑躅，在靈魂和情感的巔峰上辨識方向

和辨識自身，用生命和心血，為這條發展之路留下不朽的標記。正如英國藝術史學者蘇立文在《林風眠——中國現代繪畫的先驅者》一文中向歷史所發出的大膽的設問：「從抒情的、裝飾的、充滿詩意的極端，到悲慘的、暴烈的、憂鬱的另一個極端——試問現代曾有哪一位中國藝術家，表達出來的感受有著如此廣闊的範圍？有哪一位中國藝術家，在二〇年代是一位大膽的革新者，而六十年以後，仍是一位大膽的現代畫家？」

這位孤行的使者帶著我們進入的第一個新的界域，恰恰就是我們再熟悉不過的現實環境本身。林風眠畫山水、畫靜物、畫仕女、畫戲劇人物，所呈現的往往都不是自然的直接對應物，但他所創造的這個世界卻飄蕩著一種獨特的氣韻。這些山水靜物既不按照自然事物本身，也不按照傳統的經典性來呈現，卻保留了人與自然之間的一種神秘的聯繫。身在西湖邊而沒有畫西湖，隱於鬧市之時，卻讓這片記憶悄然甦活，而甦活的不是湖畔的一棵樹、一片雲，卻是對西湖的整體印象，是人湖交融的產物。那細頸的花瓶，那怒放的鮮花，那響亮的黃色檸檬，都

是林風眠書案上的實物，都是一些最一般不過的日常靜物，被移植到畫上之後，彷彿被一種求生的力量催動著，獲得一種形式上的張力和聯繫。這種信手拈來的題材，呈現了人與物之間的信任和親熱狀態。林風眠看事物，體察事物，揣摹事物，讓事物在心中留下，然後去等待一個機緣，當遭遇到來之時，就整體地而不是個別地、意境化地而不是表象地傾洒在畫面之上。這裡邊有爛熟於心的記憶，有單項強化的研究，有漸長漸成的歷途，但在畫面之上的始終是整體的表現，是人與物共進共退、相即相融的真實呈現。

在搜集到的林風眠的資料中，我們看到數種珍貴的寫生資料，其中一種是黃山寫生，一種是不同場景上海市郊農村、水電站、蘇州天平山等的速寫。除了少數的幾幅之外，我們很難看出這些寫生與他的畫作之間的直接聯繫。正如他在《抒情·傳神及其他》中所寫到的：「我很少對著自然進行創作，只有在我的學習中，收集資料中，對自然作如實描寫，去研究自然，理解自然。創作時，我是憑收集的材料，憑記憶和技術經

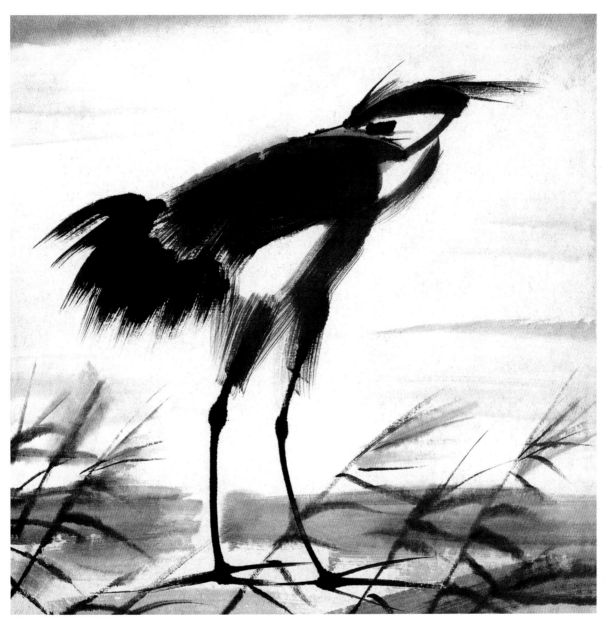

雛鷺

約50年代末

34×34 cm

紙本水墨

上海美術家協會藏

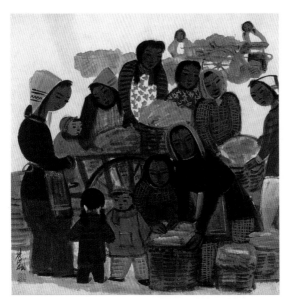

集市

約50年代末
66×66 cm
紙本彩墨
上海中國畫院藏

驗去作畫的……」自然，對於他來說是一種可以用心，也必須用心去交流的對象，而作品則是這種交流融會之後的結果—就像孩子，有著愛偶雙方的種種影子，卻不再是愛偶雙方的本身。在那神秘的交合之中，對方無所不在，並境域化地孕生著一切。這是另一種汲取自然的方式，在這個方式面前，我們的生活環境呈現了更為普遍的意義。林風眠正是這樣地將一切點化成金，在咫尺的距離中塑造了天涯，在熟知的視野中塑造了神奇，在日常習見的一般事物中塑造了一個新的世界。

這位孤行者還帶著我們潛入人的心靈感情的最深處。這是一個莫大的深峽，要有足夠的膽力探向深處，甚至要受著命運的驅趕，才可能鋌而走險，才能摘取那感情之真的透明的晶體。林風眠是一個夜行客，當夜闌人靜之時，當現實的塵囂遠去之時，他將自己鎖在上海南昌路、後來是香港彌敦道的斗室中，靜對桌案，慢慢地點燃起感情之光，照亮心中的那個世界。這時他的洞察力遠比日間真切，他的膽量就像月夜夢遊人一樣與白晝判若兩人。他循跡躡蹤每一道心靈

的現象，並聽由感情的驅使，超出正常的邊界，越向陌生而又激動人心的崖畔。事實上，從方形畫面的構圖到各種材料揉入宣紙，從用筆用線的方式到以墨壓色、以色壓墨、以墨壓墨的技法，林風眠涉入了中國繪畫的許多新的疆域。這些疆域前無古人，知音寥寥，能夠衡量出其中價值的，就只有用心靈率眞的尺度。這種率眞不是一般所說的直率和激動，而是心靈與自然之物相契合的天然狀態，是不刻意雕鑿亦無需修飾的眞情流露。

正是這種眞情流露，使林風眠得以在新的疆域之中傾聽民族和時代的呼喚，一步步地留下足跡。夜晚使這種眞情純化，拋卻生活的屈辱，御下命運的重負，讓心靈矛盾的各方從現實的危機中抒解，同時，卻又在繪畫行爲的發生中，漸漸激化而爲種種超界膽力的神秘根源，並彼此抵牾、互相亢奮，直至那筆下的世界變得同樣緊張、流動、喘息和抑鬱，變得和這個生命同體，和這個生命一樣的眞誠。

林風眠畫孤雁，令我們仿佛聽到那淒婉的啼聲；畫「破碎」的靜物，讓花卉和水果

瘋狂地聚合和穿行，抖露出一片神聖的紛沓和別樣的輝煌；畫遠山和近水，交織著對夢想的期望和期望消失後的迷惘；畫「一潭死水」，用那逼人的冷寂，點染冰一般的華麗與高潔，勾畫那種冰點以下心靈的震顫；畫人生百態，直呈命運的烈焰和烈焰中的煎熬，展露那火色通紅的精神烙痕。林風眠正

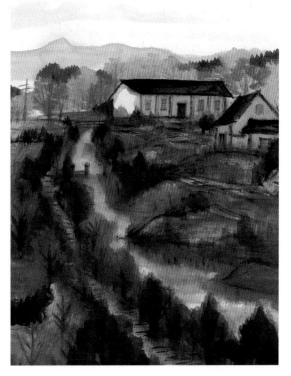

郊外局部

約60年代初

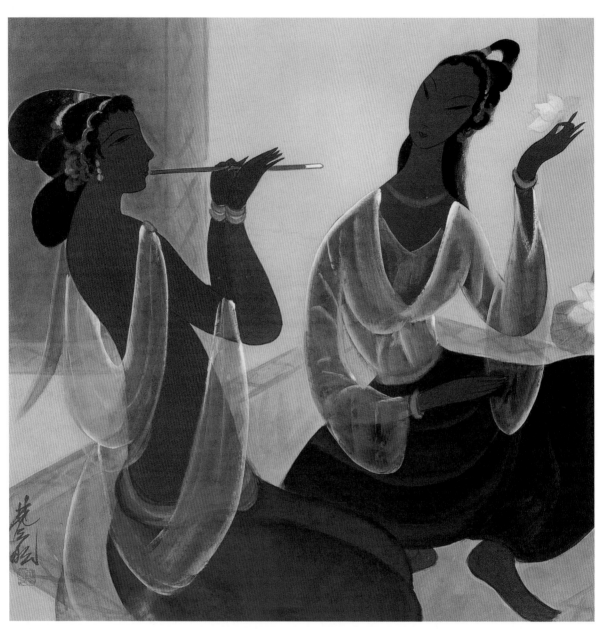

伎樂

約50年代末

67×67 cm

紙本彩墨

上海中國畫院藏

是用那支枯筆把一種感情送達視覺深處，讓我們與這些畫面一道體驗心靈之真的分量。

這位孤獨的遠行者還帶著我們攀緣真實的高峰，在那裡俯望人生，辨識自我。在許多寫實性的繪畫那裡，自然物的靜止狀態被精確地描繪著，表象化的視覺傾向更是一方面沉溺於事物的表面真實，另一面又指向對事物的觀念化的把握。在林風眠那裡，事物的真實並不在於事物之中，也不在於人對事物的認識之中，而在於人們與事物相契相合的狀態之中，在於人的顯在和隱在的兩重性之爭的發生境域之中。

林風眠的眼光總是習慣地越過事物的表象，而將事物整體地剝去外衣，裸呈在靈動的目力之下。此刻，那個未明的世界被緊張地開啓，天空顯露曙光，大地卻遠遠地蔽藏在群山的那邊；色彩和飛白引動陽光和雷電，墨色卻帶著水氣從天而降，企圖將一切遮擋……在這個神秘的爭鬥中，林風眠的世界被不斷地開啓：從巴蜀山嶺的清風和山水夢境的微瀾，從靜物的立體解析到戲劇人生的蒼涼，從人生百態的憂鬱到火光鬼影的悚懼，林風眠真實地活在這個夜晚的世界之中。這個世界有風景，卻不是悅目的風光；有麗質，卻冷漠異常；有色彩，卻悠遠飄渺；有激情，卻又交織著孤寂和悲涼。這個世界原是渴望安寧和輕鬆的，但命運神秘的叩門聲卻總在這裡流泄出騷動和不安，那顯在和隱在的爭鬥持續著，生命的真實在兩個界域的相互運動中撞響。林風眠的世界從來不是一個賞心悅目、讓人清晰可辨的現實世界，而是浸潤在一片躍動的陰影中的人的真實世界。只有當我們觸及到自身真實的本性時，我們才能進入這個世界，才能領受這份真實。在這個真實的高峰面前，我們必先潛向自己的內心，辨識自我，才能穿透雲霏，窺見真神。

林風眠，這位孤獨的遠行者，在他的近一個世紀的遠足中，帶給我們如此豐饒而神奇的心靈風景，為二十世紀的藝術天地開啓了一道照亮人性的曙光。他不愧是一位偉大的先行者。✦

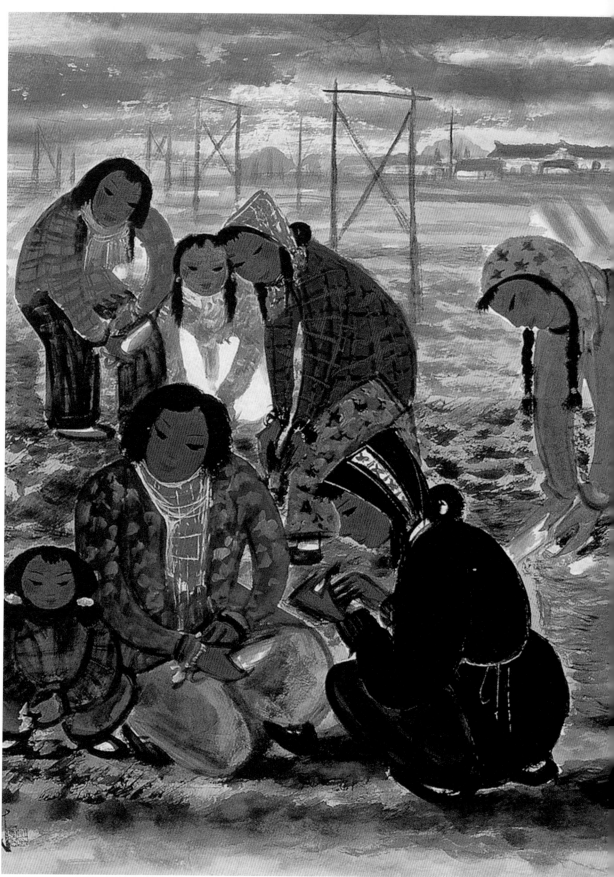

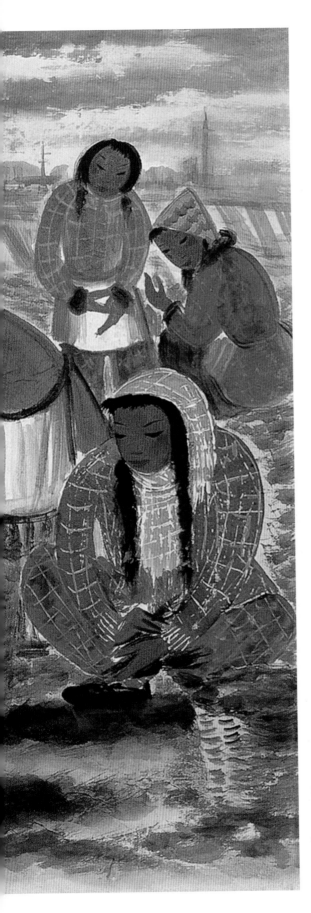

田間

約50年代末

76×94 cm

紙本彩墨

上海中國畫院藏

創造新的審美結構
——林風眠對繪畫形式語言的探索

郎紹君

林風眠是二十世紀的同齡人。五四運動那年冬赴法留學，一九二五年返國，旋即任國立北京藝專校長。兩年後，應蔡元培之聘薦出任大學院藝術教育委員會主任委員，不久又受命創建國立藝術院並任院長。

一九二九年，國立藝術院改爲國立杭州藝專，林風眠改任校長。兩度擔任校長期

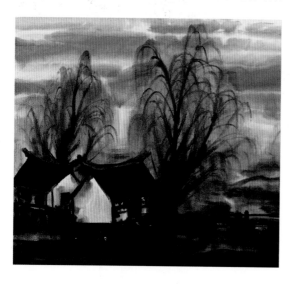

間，他一直兼任教授。劉開渠、李可染、王朝聞、胡一川、力群、彥涵、羅工柳、趙無極、朱德群、吳冠中等一大批著名美術家，都是他的學生。

一九三八年，林風眠辭去職務，專心於藝術創作。此後，他極少參加社會活動，只是埋頭於融匯中西藝術的探索。在數十年風風雨雨的人生旅途中，他忍受了種種誤解和擠迫，「文革」期間，還蒙受四年多的冤獄之苦，幾十年苦心創作的作品也毀爲紙漿。對這些，他只報之以沉默和更加頑強的藝術求索。他和法裔妻子結婚約六十年裡，相聚不過二十餘年。他的心和藝術的根在中國，寧獨處也不離開華夏大地。其拳拳愛國之心和獻身精神，是石頭也會感動的。林風眠的

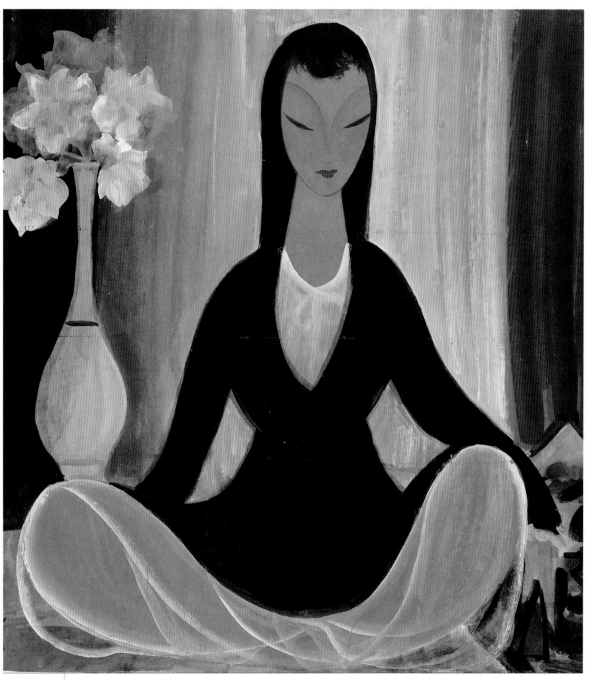

靜

約50年代

69×66.5 cm

紙本彩墨

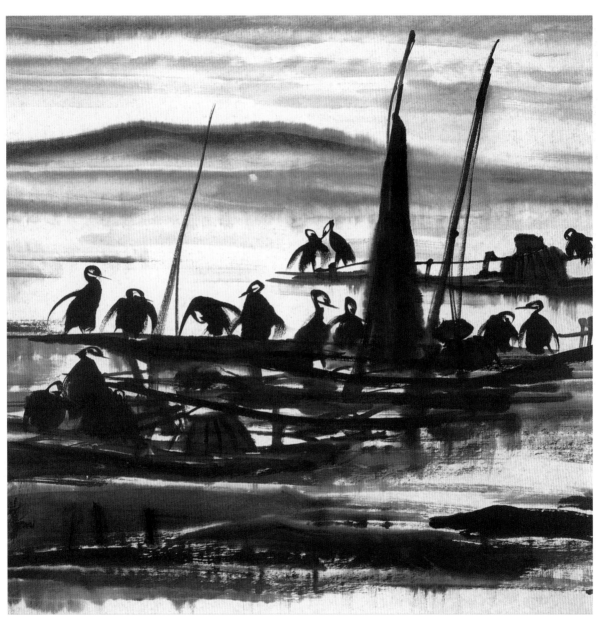

水上

1961年
67×66 cm
紙本水墨
中國美術館藏

捕魚

約50年代末
38×40 cm
紙本彩墨
上海美術家協會

美術教育思想與實踐,他的著述與主張,他的繪畫藝術的豐富內涵,都是現代中國美術史研究的重大課題。本文只談他在形式語言方面的探索與貢獻——不了解這一環,就不能理解林風眠和他的藝術。

一個世紀性的難題

二十世紀,是西方藝術在形式語言上大突破、大變異的世紀。但在中國,形式語言的突破和探索卻是一個世紀性的難題。傳統

繪畫形式的高度完滿性和規範化要求對自身的突破和超越,社會轉型相應的文化變異也要求新的繪畫形式語言的出現。但以社會革命為軸心的價值體系第一迫切的需要,是宣傳性的內容和相對順從保守的形式,因而任何改造傳統和既定形式語言模式的努力都毫無例外地面對著巨大的習慣力量的阻擋。二十世紀中國畫家(雕塑、建築家亦然)的形式語言探索,都不免困惑、暫時退卻、充滿疑慮和步履艱難。

林風眠數十年的寂寞探求,把主要精力花在形式語言方面。為此他長時期被指責為「形式主義」。而來自正統國畫界的反應經常是「不像國畫,不是傳統」。有些革新者一旦功成名就,也加入壓抑者的行列。許多壓抑並非學術性的,而是扯入政治,混淆矛盾;或借助於其他非藝術力量達到遏制目的。一些革新者半途而廢,就與這類壓抑有關。林風眠在各種風勢面前也不免疑懼和小心,但從不改變初衷,始終如一地堅持自己的目標。早在二〇年代末他就說過,在紛亂的中國進行藝術探求必須「拿出醫者聖者的情感」和「勇敢奮鬥的毅力」(註1)形式語言的探索也需如此,這是二十世紀中國文化情

境的特色之一。

　　稍稍回顧一下已經過去的九〇年就可以看到，能夠兼及形式語言的探索並全心全意投身於社會革命大潮流的藝術家，其在形式語言方面的成功率是微乎其微的。許多人毅然以求生存、以爲人生爲己任而獻身文藝宣傳，無疑是可敬的，但他們不得不淡化乃至放棄對形式語言的深入探索，最後又殃及新藝術自身，使它總處在粗糙狀態，並影響到精神內容的傳達。

　　典型的例子之一是嶺南派。高劍父、高奇峰、陳樹人都追隨孫中山先生，身兼民主革命戰士與畫家之二任；甚至他們的藝術革新之思也是由政治革命啓動的。早在辛亥革命前，他們就號召「折中中西」，並嘗試改造傳統繪畫。辛亥以後不久，高氏兄弟相繼辭官卸職，專事繪畫革新。但他們在形式語言上的創造始終有限，且很不成熟。高劍父晚年倡「新文人畫」，實際上是一種回退。在他那裡，形式語言的革新創造，「始終不能脫離以畫救國的重負」(註2)

　　沉重的使命感和急功近利的要求，總是引導他們把注意力集中於題材內容的選擇和思想觀念的表達，而不能下大力氣去進行視覺語言自身的反覆實驗。因此，儘管嶺南派畫家最早吹起了革新的號角，在最終的成就——藝術上，卻不免塗上悲劇色彩。近百年來，這樣的例子眞是太多了，以至人們視其爲正常，不能從教訓方面總結歷史經驗。

　　藝術史反覆證明，沒有形式語言上的創造與相對成熟，內容再好也無用，也不能成爲出色的藝術，動人的內容必是與成熟的形式語言融爲一體的內容，眞正好的形式本身就具有表現性。對藝術家來說，形式語言的修煉是最基本的功夫。嶺南派在這個問題上的認識一直不成熟。林風眠則不同。一九二六年他就發表文章說，藝術的「主要問題，還是在藝術自身」(註3)；一九三五年，他在《藝術叢論》自序中又說「繪畫底本質是繪畫，無所謂派別也無所謂『中西』，這是個人自始就強力地主張著的。」

　　一九五七年，他針對學院派的清規戒律和拒絕借鑒西方古典作品的傾向，呼籲美術界「認眞地做研究工作」，重視技術技巧的訓練，以克服「現實生活的進步和藝術上保

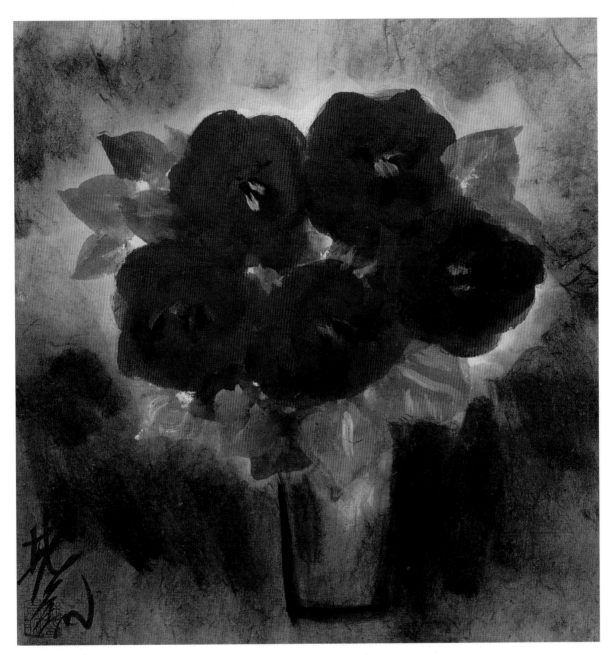

五朵紅花

1961年

34×34 cm

紙本彩墨

上海美術家協會藏

持著落後」這種「極不相稱」的現象（註4）這一貫的主張支撐了他的探索，但這主張卻沒有被多數畫家所理解和接受。這是時代的遺憾。幾十年的歷史教訓迫使我們回到一個基本的認識上：藝術家與非藝術家、劣藝術家的區別，在於他能否把自己的經驗、情緒通過媒介凝結在一個完美的形式中，僅此而已。中國畫的改革，說到底是要讓形式語言適應新的精神內涵的需要，不緊緊扣住形式語言這一根本環節，豈不都是空話！當然「扣住形式語言」絕不像手拉一個鏈條那麼容易，這是一項涉及複雜方面和多種程序的「系統工程」。

首先，要理解形式和相應內容的深刻聯繫，不落入形式的孤立運動。林風眠的總體觀念是：藝術創造原由「情緒衝動」而生，情緒的表達則需要「相當的形式」，而形式的創造與構成，仍需「賴乎經驗」，和「理性」（註5）由此他推導出：「不能同內容一致的形式自然不會是合乎美的法則的形式」，藝術家應當把握住合乎民族性和時代性的內容，「以合乎這樣的內容的形式為形式。」也是由此出發，他反對竭力摹仿古人、外國

人，也不贊成「弄沒有內容的技巧」（註6）

「繡鞋」局部

其次，要研究分析東西方藝術在形式語言上的長短優劣，決定棄取融和的方針。林風眠對此也有一套完整的看法。他認為：「西方藝術是以摹仿自然為中心，結果傾於寫實一方面。東方藝術，是以描寫想像為主，結果傾於寫意一方面」，「西方藝術，形式上之構成傾於客觀一方面，常常因為形式之過於發達，而缺少情緒之表現，把自身變為機械……。東方藝術，形式上之構成，傾於主觀一方面。常常因為形式過於不發達，反而不能表現情緒上之所需求，把藝術陷於無聊時消倦的戲筆，……其實西方藝術上之所短，正是東方藝術之所長，東方藝術之所短，正是西方藝術之所長。」「東西藝術之所以應溝通而調和便是這個緣故。」（註7）一九二六年

繡鞋

約60年代初

68×66 cm

紙本彩墨

上海美術家協會藏

寫下的這些話，今天看來仍感親切，在現代中國畫家中，能以這種高屋建瓴的客觀態度看待東西藝術的，有過幾人？林風眠不懈的探求，正是以其深刻的理性思考為後盾的。在形式語言上融和中西有一個操作過程的問題，而操作又與操作者對中西藝術的理解及把握水準相關。林風眠的操作過程是「寫生──創作」，其特色是：寫生只是觀察與記錄自然的手段，創作時主要靠回憶和默寫。從某種程度說，他和徐悲鴻都從自然中提取創造形式的契機，但徐悲鴻以寫生為根本，林風眠則以默寫為軸心。

　　他們兩位對中西繪畫都下了極大的功夫，而最基礎的方面都在西畫──但選擇的參照系不同。操作過程中林近於中國傳統，語言媒介上則比徐較似西方藝術。徐悲鴻專一在古典寫實的形式語言上，林風眠著重在由古典寫實向現代寫心轉變時期的形式語言上；比較起來，後者更變通、廣泛，並在世界藝術這個大範圍中更近於現代。重技而不輕道，是林風眠探索形式語言的一大特色。早在一九二四年，蔡元培在法國看到林風眠的《生之欲》時，便曾嘆其：「得乎技，進乎道矣！」《生之欲》是幅中國畫，是參考了嶺南畫家的作品創作的，在技巧上未必很成熟。蔡元培的讚美，應是在「進乎道」一方面，即林風眠憑著並不十分成熟的中國畫技巧，已經傳達出了頗有深意的精神內涵，他沒有停留在單純技術層次上。中國人畫油畫，技巧上往往達不到西方名家那種精妙；現代人學傳統，也總是難以和古人的筆墨功力相匹敵。因此苦練技巧是絕對重要的──

靜物

1960年
69.5×67.2 cm
紙本彩墨
私人收藏

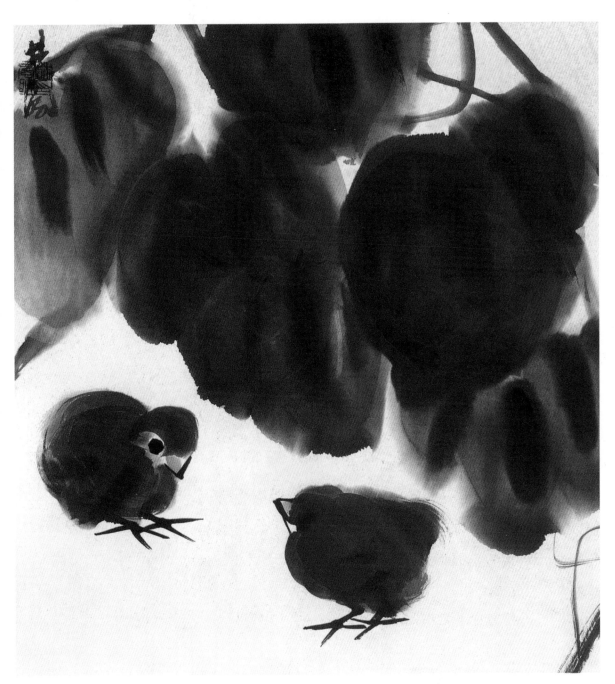

小雞

約60年代初

39×36 cm

紙本水墨

上海美術家協會藏

嶺南派藝術的悲劇性，就與他們在中西技術上都不強有關。可是技巧不等於藝術，有技而不進乎道必淪為技的奴隸，至多是高超的匠藝。藝術除了技術技巧，還需要理性、情感、妙語和整合力。形式語言的創造總是和情感意識的投射相促生的，唯以技顯道，道助技生，藝術才能昇華，由物性的描繪到達人性的表現，從感覺的複寫到達精神的觀照。林風眠早年對寫實技巧下過苦功，曾受教於著名的學院派畫家柯羅蒙（註8），後來又轉而廣泛吸收，對印象主義、野獸主義、立體主義、德國表現主義等各種現代藝術進行研究。

中國美術傳統，他涉獵的除文人畫外，還包括漢代畫像藝術、瓷繪及皮影、剪紙等民間美術。在磨練中西兩種繪畫技巧的同時，他還在文學、哲學、美術史、藝術理論、音樂鑒賞和自然科學知識方面著力。

我們看他的畫再讀他的文章，可以感到他不僅富於情感，也很有智慧；敏銳的感受力和想像力能相輔相成，還善於把握矛盾現象的各自特徵和相通性。西方人的重實、重思理把握，與中國人重心重感悟把握的特質，在他身上「調和」在一起。與此相一致，林風眠的思維與實踐沒有一些藝術家易犯的偏狹、極端、目光短淺（急功近利）、止於熟練技術諸毛病。他的作品也沒有舊瓶新酒式的矛盾和辭不達意、辭意俱空、生拼硬造之類的缺點。現代心理學的成果證明，人對形式的把握和創造，首先是一種思維活動的過程。先是感官對外界世界感覺，繼而是視覺和大腦對經驗的加工，而後是記憶儲存，最後是整合再造。「從這一角度來看問題，繪畫作品就是對物進行識別、理解和解釋的工具」。（註9）

因此，一個美術家對形式語言的創造，只憑熟練的手藝是不夠的，而必須能思、善思，使技與道融。中國畫要解決革新形式這個世紀性的難題，需要更多像林風眠這樣的藝術家。把中國兩種繪畫形式語言融和為一，經常會使探索者步入進退維谷之境。形式語言與欣賞習慣連在一起，又與相應的內涵和文化結構不可分。如何融和而不是拼合，如何選擇與棄取，如何與內在的統一性相符，都是極困難的事。譬如：要突出色彩，就得弱化筆墨；固守筆墨，就很難發揮色彩的功能。強調質量感和材料特性，勢必

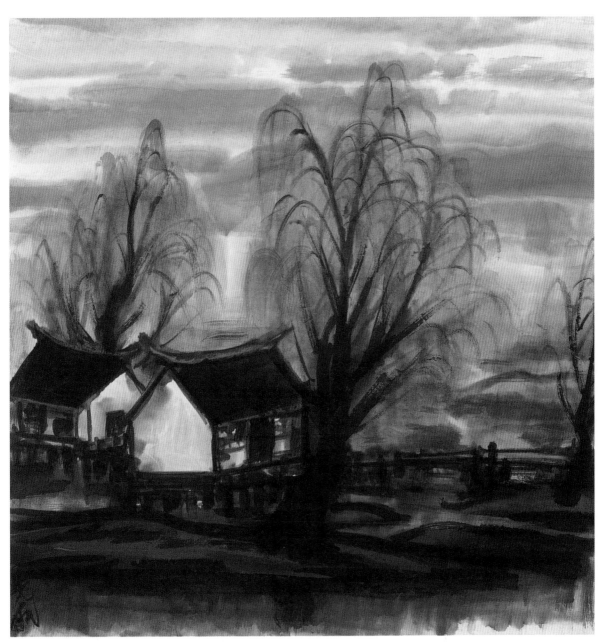

秋天

約60年代初

66×66 cm

紙本彩墨

上海美術家協會藏

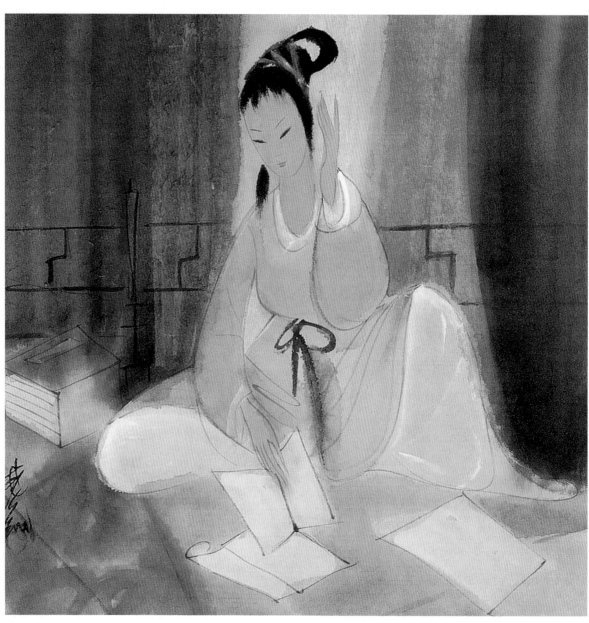

仕女

約60年代初

34×34 cm

紙本水墨

上海美術館藏

要改變程式化的描法、皴法；引進光的照射，就需減弱線和傳統結構陰陽法……，諸如此類。死的規則必定束縛創造力，但如果拋棄一切規範，就不可能臻於精緻和完善。

棄掉的東西未必無價值，而融和初創的東西總難免幼稚……。許多人正是在這種左右為難的境況中退卻的。林風眠懂得，要獲得一些什麼，總得放棄另一些什麼。對西方，他放棄的是學院派的僵化法則，選擇的是從浪漫主義到立體派這一過渡性歷史階段的傳統。對中國，他放棄的是文人畫的筆墨程式，選擇的是以漢、唐藝術為主的早期傳統和民間美術。他以這兩段中西藝術作為架構「調和」性形式語言的基本材料和支撐點。稍加分析可以知道，他選擇的西方傳統是充滿生命力和現代性的，而且吸取了東方藝術、原始藝術的某些特質，相對來說易於被東方所接受。而以漢唐藝術和民間美術為主的中國傳統，則具有早期人類藝術的可塑性、單純活潑和有力諸特色，比高度規範、精緻的文人畫傳統更易於和西方藝術聯姻。

在當時，這一選擇極其大膽和別具識見。因為偏離正統的宋元明清繪畫傳統，拋棄筆墨程式，是一般革新者所不敢設想的。而捨去西方古典寫實傳統，則又為一般留洋藝術家所不忍。這一拋離和擇取，顯示了林風眠的大智大勇和獨特思路。

徐悲鴻也是致力於融和中西的傑出畫家。但他選擇的是西方學院派寫實形式和中國晚近半工寫形式（特別是任伯年的藝術）兩者的融和。他的「維妙維肖」造型標準與傳統工筆畫的裝飾風格不盡相諧，與寫意畫「不似之似」的美學準則也難共容。

因此，儘管徐悲鴻及其學派開拓了二十世紀中國寫實繪畫的一代新風，對補救傳統人物畫弱於描繪的不足有巨大貢獻，卻始終未能把西方的寫實形式與中國的寫意形式、西方的色彩語言與中國的筆墨語言恰當地融和為一。他選擇的東西融和對象都是形態完滿，高度封閉的，不如林風眠選擇的對象相對開放和具有可塑性。後來，徐派弟子和接受過徐派影響的中國畫家紛紛向筆墨傳統回歸，或向著色彩化的方向分離而去，正是為擺脫徐氏困境所不得不作的再選擇。當然，徐、林藝術的不同，遠不是借鑒對象這一個因素造成的還有氣質、才華、經驗、知覺方

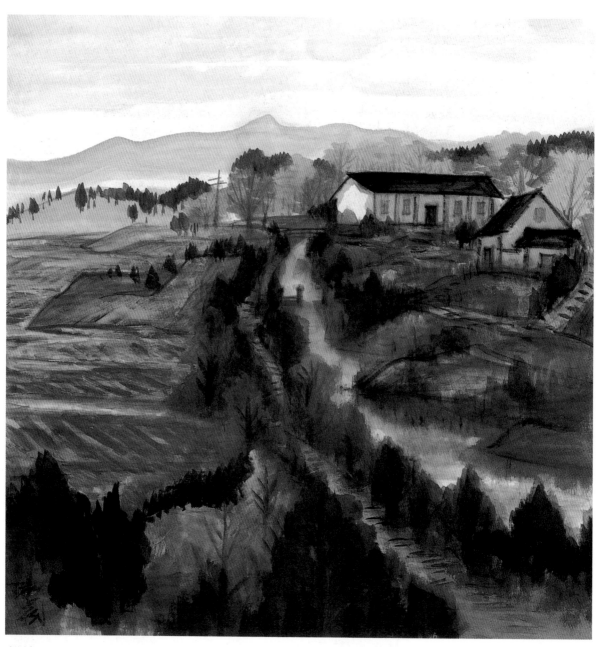

郊外

約60年代初

68×68 cm

紙本彩墨

上海美術家協會藏

式、思想力種種方面的原因。這問題可以寫成一部專著，但如果極簡地比較優劣，林風眠顯然更勝一籌，即他融和得更自然，對語言形式的創造更多、更成熟。這不只是因為林風眠比徐悲鴻長壽，也因為他的道路更寬廣，獲得成功的主體條件更充分。

平面世界的秩序

繪畫的構圖，是創造一種平面上的視覺結構，這個結構把各要素組織在統一、合意的秩序中，最大限度地發揮它的表現性。繪畫作品能否成為一個有機的整體，能合在整體上獨具特色，全賴構圖。因此，構圖是繪畫形式的骨架與根基，是視覺思維

的集中體現。構圖是內在需求與外化過程、對象（或曰「刺激物」）和視覺心理之間進行的，因此，根據內在需求與視覺感受的規律去建構，就成為構圖的基本法則。但藝術實踐往往並不如此。由於習慣性力量的作用，畫家們經常只是重複前人的構圖式樣，甚至像黃賓虹這樣的大畫家，也未能擺脫構圖習慣的陰影。林風眠早年的某些作品，如《金色的顫動》（一九二八年）、《水面》（一九二八年）、《倦》（一九二九年）等，

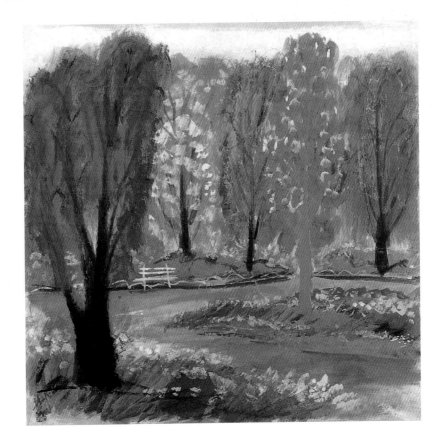

夏天

約60年代初

67×67 cm

紙本彩墨

上海美術家協會藏

可以明顯見出傳統卷軸畫構圖習慣的痕跡。

但就今天所知的早期作品，大部分還是根據內在表現的要求構圖的。最具代表性的《漁村暴風雨之後》（一九二三年）、《摸索》（一九二三年）、《人道》（一九二七年）、《痛苦》（一九二九年）、《悲哀》（一九三四年）等，都是橫長構圖，畫中人物大多直立或直坐，且多特寫式近景處理，空間迫塞，好像是透過一孔扁橫的窗格所望到的狹窄室內景象。這些作品旨在揭露社會的黑暗、凶險、不人道，傳達一種悲哀和沉痛的情緒，描繪受刑、死亡、哀悼種種情狀，採用上述橫長迫塞的構圖形式，無疑是十分恰當的。它不摹仿，沒有習慣性的重複，它是由外而內、又由內而外所產生的；畫家對苦難現實世界的感覺、認識和把握，極其明瞭地熔鑄在視覺結構裡了。在二○年代至三○年代初，林風眠採用的構圖外框不是立軸式的，就是橫長的，較少用正方與標準長方形（黃金律分割）。至三○年代中期以後，正方形漸多，大約在一九三七年前後，他進入了長期以「方紙布陣」的階段（註10）

這一變化的背景是：他漸漸不畫油畫，主要畫水墨和彩墨了；直接表現社會矛盾和人生痛苦的主題消失了，代之以風景、花鳥、仕女和靜物等遠爲輕鬆、平和的主題，對中西繪畫語言形式及相應內涵的探索成爲他的第一目標。林風眠曾說過，他採用方紙構圖是出自宋畫。（註11）

南宋「小品」和後來發展起來的冊頁，確實不乏方形畫面。但傳統繪畫（這裡指紙絹上的傳統繪畫）最普遍而典型的形式還是立軸和橫卷。林風眠選擇方正的冊頁形式而拋離立軸和橫卷，且在其中馳騁五十餘年，即或不是理性思慮的結果，也必定跟他尋找個性，欲與傳統規範和習慣拉開距離的意識有關。立軸和橫卷是特定文化的產物，它們和中國建築、文人把玩習慣有關，其深層根源則出自傳統的整體自然觀。立軸長於表現高遠、深遠境界，橫卷便於刻畫移步換形、時空轉換的諸種圖景。但卷、軸成爲規範形式並被千萬次重複之後，帶來了創作與欣賞的惰性心理定勢。隨著現代生活方式、現代環境的出現，古老的懸掛、展玩形式和相應的構圖方式發生變異，勢在必然。

林風眠捨卷、軸而專意於方紙布陣，從

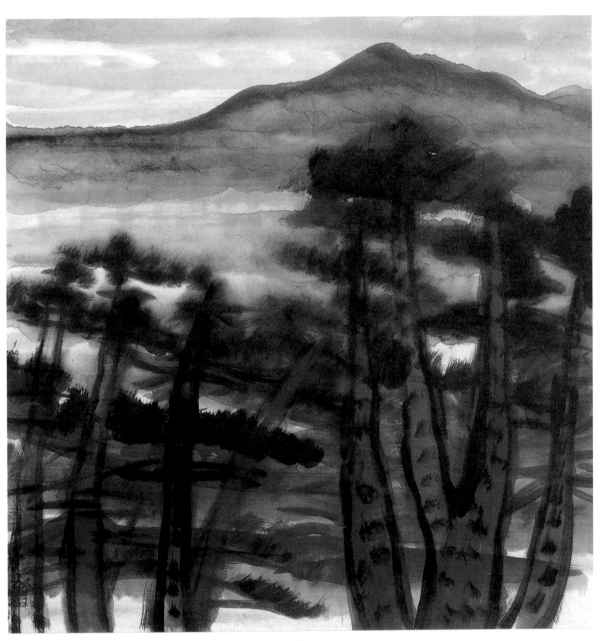

松濤

約60年代初

67×67 cm

紙本水墨

上海美術家協會藏

山村花塢

約60年代初

33×33 cm

紙本彩墨

上海美術館藏

一個側面反映著這種歷史轉折性。方形選擇與他的藝術轉折和心態變化有某種內在的聯繫。風景（而非傳統意義的山水）、靜物、禽鳥和仕女題材，不特別要求卷、軸的形式，而畫家在三〇年代中期以後漸漸追求的心理寧靜和平衡，在方形框架中最容易得到體現。方形有清晰的垂直線與水平線，且因其長寬比例一樣，垂直軸與水平軸上的力與對角線上的力都是平衡的，具有靜態特徵，而不像立軸和橫卷那樣富於張力和弱於平衡。方構圖與林風眠藝術的如下追求也是一致的：強調繪畫性而淡化文學性；用焦點透視而不大用所謂散點透視；喜歡特寫式近景描繪而不大喜歡全景式大場面；重現平面上的形式構成而不特注重多層次的虛實重疊……。在他的畫裡，完全見不到古典山水畫中那類涵天括地的峰巒川谷和山重水覆、柳暗花明的繁密景色。他求取的是單純、明朗、果斷而中心突出，從不緩慢地敘述和陳列。這些都和方形構圖相宜。誠然，方形體本身只提供了一個具有平衡、明朗諸種特色的外框，並不能保證構圖的成功。因此，關鍵還不在對方形的選擇，而在方形中的建構。一般說，在方形中布陣難以取巧，好比在方室中陳設家具，很難借助於平面空間本身出奇制勝。但方形空間可容性大，給構圖思維以較充分的機會。能在方紙上千變萬化，表明畫家駕馭形式的高度技巧。始終堅持在方紙上構圖，且能奧妙無窮，這在中國畫史上除林風眠之外，還找不到第二人。然而這是有規律可尋的，如果歸納一番，可以看到若干類型：

一、**特寫性**：只描繪一個主要對象並盡力拉近它，略去或大大減化環境描寫，有如特寫的攝影鏡頭。他的一些靜物和花鳥，如《繡球》《菖蘭》《雛鷺》《雞》等，均取此式。《菖蘭》中的那盤盛開的菖蘭花，幾乎占滿了畫面，背景近乎黑色調，把嬌豔欲滴的花朵襯托得極為明亮。由於花色的微妙變化和花形的錯落，整個畫面顯得豐富而統一。這種不特強調空間縱深感和環境氣氛而只強調客體近景情狀的構圖，在中外畫史上都是不多見的。它給人以似乎可觸、可聞的親近感。

二、**中心式**：畫面描繪一個以上的對象或相對強調環境描寫時，把主體對象置於中心或靠近中心的位置，餘皆置在次要位置

小白花

約60年代初
67×67 cm
紙本彩墨
上海美術館藏

上。爲了加重主體對象的分量，畫家往往讓它占有充分的空白。如《貓頭鷹》《寒鴉》《春晴》等。《春晴》中的主體是那兩隻橫立枝頭作親暱狀的小鳥，牠們被畫在方紙的中上部，樹葉在兩邊。牠們的體量不大（與大樹葉相似），但由於用濃墨，周圍又是空白，仍極爲突出。心理學試驗證明，黑色比其他顏色都「重」，而位於上方、下方均爲空白的黑色就更「重」些。小鳥居中間偏右，體態也右傾，爲了畫面的平衡感，畫家在左邊多畫了數片綠葉，且其色深於右邊之葉。這樣，既中心突出，又有變化，還保持了平衡。《寒鴉》和《貓頭鷹》都把禽鳥身體畫得很大，占據了畫面高度的五分之三以上，枝葉安排與《春晴》大體相似。《寒鴉》中的鴉亦用黑色調，畫在中間偏左，而左邊的枝葉也多而粗壯，右半側大部分是空白，畫面的左重右輕是十分明顯的。有意味的是，那隻寒鴉側身向右，正在沿枝向右行去的樣子（猶如一位在晚霞中漫步沉思的老人），於是右邊的空白便產生了一種心理期待，好像牠馬上就要走過來——在這裡，圖形方向預示的力的方向性（心理上的「力」），使畫面的重輕傾斜得到了補償，恢

復了平衡。這種構圖處理，實在是微妙之至。

三、分散式：畫中物象很多，沒有一個可成為主體和中心。如《晨曲》，畫十四隻小鳥站在橫斜的樹枝間，星散於畫面的各部位；再如《閃光的器皿》，把大小高矮不同的六件玻璃容器畫在同一桌面上，亦散置於上下左右。畫面多樣而零亂，如何取得統一？畫家採取了相似性原則如，《晨曲》，枝幹的伸展方向均為橫斜交叉，葉子大小相似，均取下垂狀，並統一在灰綠色調裡；眾多的小鳥均正面對觀者，都呈藍灰色，姿態亦一致。這種形、色、線諸方面的相似，給畫面帶來了節奏和秩序，達到了多樣統一。《閃光的器皿》以玻璃器的各式圓形的相似得以統一。另一幅《靜物》畫了酒杯、果盤、花插、茶壺、水果等，是以明亮的黃色——黃果、黃花及桌面、窗簾上的黃色求得了相似性。構圖的最高原則是多樣統一，在林風眠的作品中，這種納散亂於統一的例子俯拾皆是。他作畫向以默寫為主，因此在運用這類相似性原則時，便於投入主觀意蘊，濃化創造性因素。

「夏天」局部

四、平遠式：多用於風景。通常總是把主要景物置於前景或中景，遠處層層平遠。如《秋豔》《秋鶩》《睡蓮》《漁舟》《夏》等，均依平遠母式。傳統山水畫有平遠法，倪雲林就以特擅平遠景色著稱。平遠風景的特色是沉靜，淡遠，平和，但也容易呆板。林風眠處理這類構圖，極注意平遠中的直線、斜線、弧線和圓形，以及動勢和色彩變化，給平和沉靜的總氣氛以活力。如著名的《秋鶩》，畫平遠的兩重蘆葦，和一行飛翔的秋鶩。空闊的河面和雲天，也用近於平行的墨色揮染，乍一看平淡無奇。但那蘆葦均

向右搖伏，秋鶩則向左疾馳，兩種相反的力，使境界頓時活潑起來。平遠處置給構圖以總勢的平衡、安定，平遠中的斜線穿插，醒目的色彩和力的方向的變化，又給平衡帶來對抗和適度的傾斜，使畫幅具有生命的顫動感。這一特質，突出地顯示了林風眠繪畫的現代情態。

五、均衡式：林風眠的許多仕女、靜物作品，無論主體形象是置於畫幅中央還是靠近某一邊，都極注意畫面左右和上下的「力」的均衡。對稱當然是均衡的典型形式，但對稱構圖過於死板，為一般藝術家所不取。林風眠的仕女有時置於中央，如《端坐》。主人公儀態端莊，以至使西方觀者稱之為「東方聖母」。但包括《端坐》在內，人物姿態和兩側環境點綴也絕非對稱的。《端坐》中仕女的左側置一細高花瓶，右側卻空無一物。《黃花魚盤》更典型：畫面一張橢圓形的桌面，桌面左側是一圓盤，盛魚；右側置一瓶花。背景是三塊暗色：深赭、暗綠、深赭。左下方的魚盤與右上方的瓶花構成均衡，左側的深赭與右側的深赭也構成均衡；但它們都不對稱。畫中以圓形為最突出：圓桌、圓盤、圓形的花。但並不單調，因為花瓶、背景色塊交界處和外框是直線構成的方或長方形，這使整個畫幅又得到了方與圓、直線與弧線的對比。這是一個極明顯的例子，在林風眠的作品裡，這種以幾何形體的組合造成多樣統一、變化均衡的例子隨處可見，只是因其處理的含蓄，觀者不覺然罷了。

上述五種類型不過見其大概而已，如果細細區別，還可分出更多。他的每一類型，也可以說都是一種母式，在同一母式中又包括著種種變化。上海畫院收藏的林風眠五〇年代至七〇年代的一批作品，許多靜物和風景乍看都大同小異，那是他對同一構圖母式作的諸多變體畫。一九七九年出版的《林風眠畫集》（上海人民美術出版社）中有一幅《秋豔》，後來又看到他畫的大約十餘幅相近的秋景，每幅均在構圖上有所調整。一些靜物、仕女、戲曲人物畫也是如此。熟悉林風眠的人講，他每晚作畫，每每一次畫數十張，第二天早上收拾房間時，滿地皆畫。他只挑幾張滿意的，餘都毀棄。我們從展覽會和印刷品上看到的似不經意之作，正不知花費了多少艱苦勞動呢！

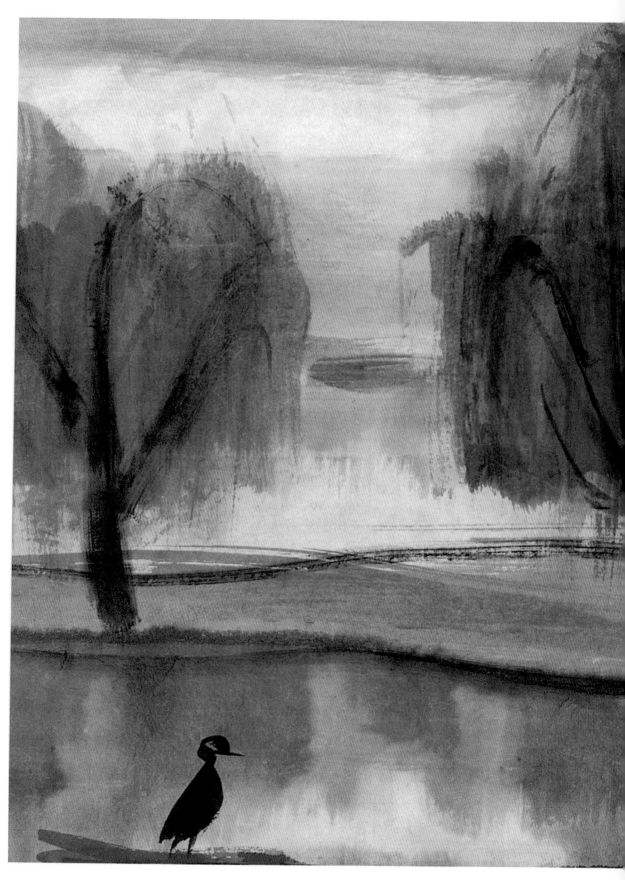

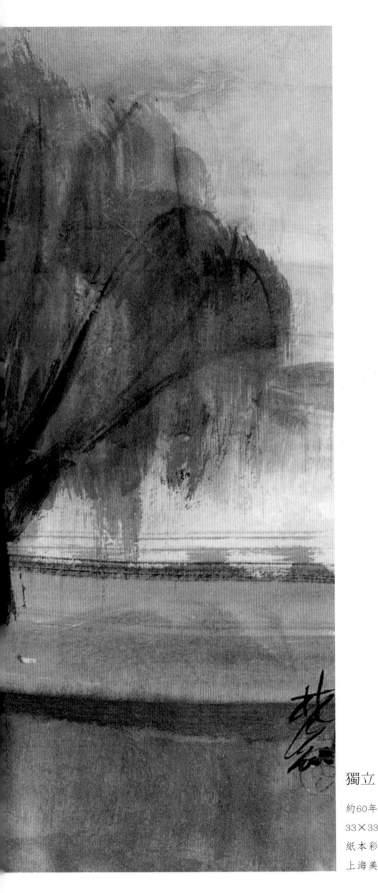

獨立

約60年代初

33×33 cm

紙本彩墨

上海美術館藏

靜物畫集中體現著林風眠方紙布陣的成就與特色。外方內圓，千變萬化的圓形和多重的方形，則是他靜物構圖的基本陣勢。這陣勢穩定、完整、矛盾統一。圓形是感覺完滿的形，柔和、舒適。方形在感覺上趨向剛硬與力量，方圓相反相成。譬如靜物瓶花——高、矮、肥、瘦、扁、長，……各式各樣的花瓶、花插，都屬於樣式不同的圓。多數花朵、花簇也大抵呈圓形，加上圓桌、圓盤、圓花盆等等，可以說無一畫無圓。但畫面上的窗簾、台布、牆壁乃至某些容器，又以豎線、橫線或方形相穿插，形成穩定與變化、靜態與動勢的對立。寧靜與張力，飽滿與通透，傾斜與平衡，總是保持著某種統一。統一是由多種因素造成的，某一幅畫中的眾多圓形（如《靜物》）、並列的扇形（如《雞冠花與蘋果》）、筆勢的相似（如《水果》）以及色彩的統調等，都可以使畫面趨向一致。圓形之間有一種「形狀的連續性」，相似色相間形成統調性，而「眼睛的掃描由相似性因素引導著」(註12)。

林風眠總能利用形與色的視覺心理效應求得畫面的多樣統一，使眼睛得到奇妙的享受。從另外的角度看，林風眠的方構圖也適合了要求統一性的靜物畫的需要，試想在橫卷或立軸上安置那些大小圓弧和花朵，畫面空間就難以飽滿，視覺感受的衝擊性就不免被空白所吞食：或者顯得壓抑，或者過分空疏。和有關西方畫家作比較，林風眠的靜物畫構圖似乎借鑒了惠斯勒和馬諦斯的繪畫，即重視光、色和平面分割技巧，而不大強調西方古典繪畫所追逐的三維空間感。如上面提到的《黃花魚盤》，幾乎完作捨棄了縱深透視，只以平面分割的特殊意趣取勝。他還善於把明暗納入構圖之需，如以深暗背景襯托淡色主體，讓明亮的色調布滿某一幾何形物象，都能使方構圖發生變化，造成錯覺，以增加構圖的豐富性。

由上可知，多樣、統一、簡約、平衡，是林風眠方紙布陣的主要特色，為此他調動了多方面的素養和技巧，慘淡經營。特別在四○年代至七○年代的作品中，可以說找不到一張動蕩傾斜、怪異不安的結構。正如方紙形本身所具的穩定感、平衡感和完滿感那樣，這種構圖上的平衡物質首先是畫家心態、心理結構所具有、所規定的。前面說

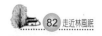

雙鶖

約60年代初

32×32 cm

紙本水墨

上海美術館

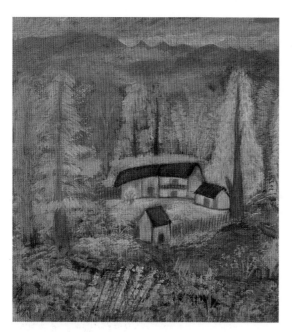

「農舍」局部

過，林風眠作畫從不機械地寫生，而十分強調回憶、想像和虛構。他在方紙上創造的種種平面結構，集中地反映著他的意識傾向。平正、寬博、豐富、和諧、避開世間的紛爭與痛苦，通過形式結構尋求一塊物我和諧的心靈天地。這是一種理想境界，但並不虛無縹緲，也沒有哀傷、怨憤和焦慮，而只有美和力，親切和恬靜，孤寂和優雅。東西方古典藝術都追求和諧與平衡，但彼此的形態與心理背景有很大不同。

一般而論，西方較強調外在構成的和諧，所謂數的和諧；東方較強調內在情韻的和諧，所謂天人合一的和諧。西方藝術在構圖上以幾何學和靜力學為主要原則，肯定秩序、輪廓與形體，經常採用金字塔形、對角線、拋物線、輻射或聚合式結構，其形質有如西方建築：肯定、有力度、集中性強。中國藝術在構圖上偏重於結構秩序的倫理性和自然性原則，其形質亦如中國建築：強調尊卑、主次、正側、大小的區別與聯繫，常採用層層展開、對稱、虛實相間的結構方式，與自然的界限不特清楚，相對缺乏力度，較多陰柔特性，空靈、分散而跌宕有致。林風眠顯然綜合了兩種文化藝術傳統，但比較而言，西方的成分更濃些，不妨稱之為「西體中用」。其功效是，靠近了現代人的欣賞接受方式，比傳統繪畫有更強烈、單純而迅速的視覺衝擊力。

近十年來，林風眠在繼續運用方紙的同時，開始較多的採用長方構圖，一般取橫向，但並不嚴格按黃金分割裁接。如《彈琴仕女》（一九七九年），《江》（一九八二年），《火燒赤壁》（一九八五年），《秋》

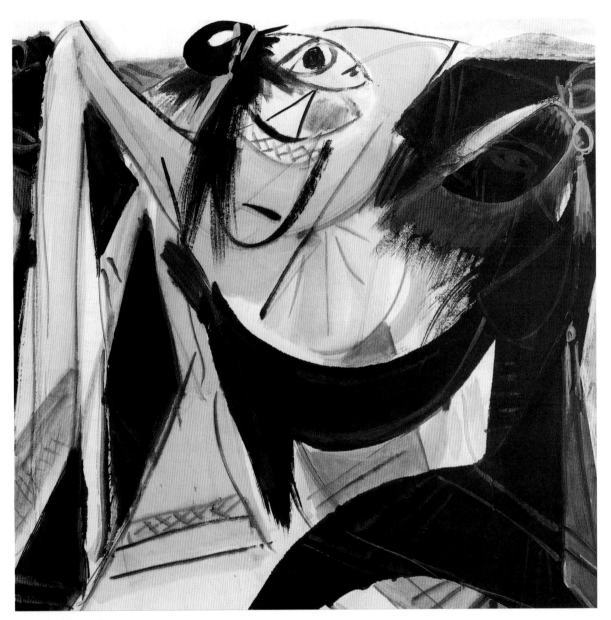

人生百態—逃

約80年代初
67.5×67.5 cm
紙本彩墨
馮葉藏

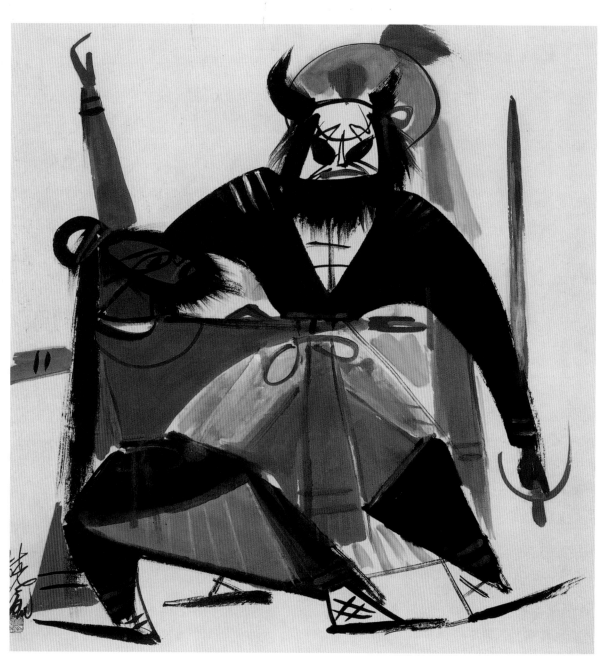

張飛

1978年

69×69.5 cm

紙本彩墨

私人收藏

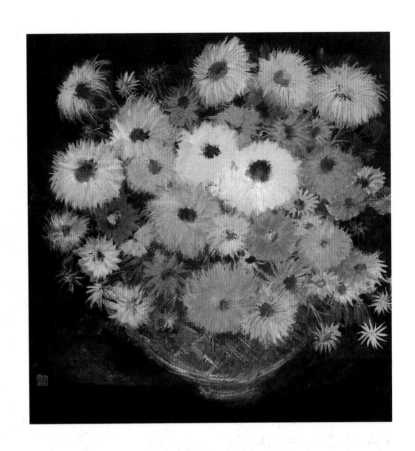

菊

約60年代

68×68 cm

紙本彩墨

上海中國畫院藏

（一九八八年），《南天門》（一九八九
年），《雪》（一九八七年），《痛苦》（一
九八九年），《惡夢》（一九八九年）等，
都是橫長式。

這些橫長構圖仍具有飽滿和多樣統一的
特色，但整個畫面的形、色、線及其分割，
增加了斜勢、對比度和色調的特異性格，較
少六〇年代作品中常見的平行橫線以及近乎
對稱的均衡和靜態特徵了。一些方紙布陣的
作品包括靜物、人物和風景，也減少了圓
形，而不規則的方形、三角形漸多。如《屈
原》，主要人物的姿態有如展翅欲飛的鷹，

頭、頸、斜舉的雙臂和軀幹，幾乎都是由直
線或黑色的面構成的三角形，畫幅中的一切
都取斜勢，充滿了相互衝擊的力，一種壓抑
不住的不安溢於畫面。這種構圖，表現了屈
原作《天問》時的激憤，也透露出這位年逾
九旬的藝術家在晚年爆發出的精神活力。對
這種變異，還有待我們作深入的分析研究。

彩色的詩

傳統繪畫雖也有重視彩色的工筆重彩和
沒骨畫，但終歸以筆墨為第一要素。晚唐以
降，「水墨為上」成為千古不易的宗旨。這

與西方尤其近代西方傳統恰成對比。歐洲畫家如果只以黑白作畫可能被認為患了「恐色症」，但在中國卻很正常，甚至是正統。以黑白變化為基礎的筆墨語言西方人是很難理解的，在中國則表現為文化共性和習慣方式，而且是被理性肯定、塗上了哲理色彩的現象。林風眠調和中西藝術，遇到的最大難題之一就是怎樣處理墨與色的關係，這不僅涉及了材料與畫法，還涉及到文化接受的承繼與變異這個更大的矛盾。

首先的課題是要不要以及如何引入西方的彩色觀念與畫法。林風眠認為，人類的繪畫有三個發展階段，第一段是裝飾化時期；第二段是表現體量眞實時期；第三段是單純化地表現時間變化中的諸種現象時期。第一段主要用線，第二段則不僅用線，尤其用光暗與色彩。中國的傳統繪畫未能完成第二階段即還不曾「用光暗、色彩的方法來表現體量的實在現象」，就匆匆轉入第三階段。因此，它們只能表現春夏秋冬季節特徵和風雨雷雪霧數種氣候現象，不能描繪變化萬千的陽光和光照下的眾物。補救的辦法只有一條，就是通過觀察與寫生，從自然現象中尋求「綜合的色彩表現」。易言之，必須借鑒西方繪畫的色彩和色彩觀念。

從理論上說，這種說法並不完善，但他卻為自己的藝術探求規定了一個明確的目標—表現光和時間，用光色改變傳統以墨代色的歷史。重墨而輕色並不是中國人天生先驗的素質。嚴格地說，人的視覺表象都由色彩和亮度而生，色彩比形狀更能引起情感經驗；只用黑白形狀傳遞表情和區別事物而置色彩於不顧，便減少了繪畫（及其他可視藝術）傳遞表情的方式與層次，在相當程度上疏遠了感覺世界。這一被經驗和實驗心理學證實的事實，並不因國家和民族傳統而異。所謂「運墨而五色俱」，「洗盡鉛華，卓爾名貴」的信條，並非中國人與生俱來，而是特定歷史文化和審美觀念的產物。把水墨黑白與相應的技巧風格視作中國繪畫的永恆尺度，不符合人的天性和文化發展史的要求。

近百年來，中國在引入油畫、水粉、水彩諸種西方以光色為基本手段的繪畫品種的同時，還出現了以彩色改造中國畫的傾向，就是這種要求的產物。其深層的背景是，那

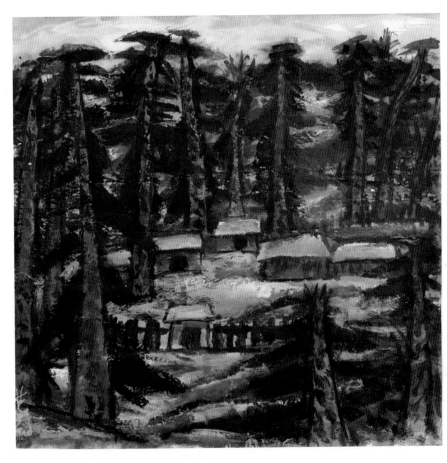

冬

1978年

68×68 cm

紙本彩墨

私人收藏

種士大夫式的淡泊、虛靜的文化態度漸漸隱退，而市民式的親世、貼近人生物質慾求的文化態度漸漸凸現；富於超世乃至禁慾氣息的古典審美標準逐步被富於人性和人本色澤的近現代審美標準所取代。

這一趨向不獨在中國，也在日本等東方國家出現了。明治維新以後的日本不僅爆發了洋畫運動，而且歷經百年餘年的變遷，使新創的以色彩爲體的日本畫代替了以水墨爲體的南畫。中國在辛亥革命前後興起的革新傳統繪畫的浪潮，都在不同程度上強調了色彩。嶺南三傑、林風眠、朱屺瞻，晚年的劉海粟、張大千，以及六〇年代後的新秀如劉國松、周韶華、張步等，均可爲證。其中最具自覺意識，探索最久且最富成果的，當屬林風眠。

西方的光色傳統與中國的水墨傳統，各成體系，都具有很強的封閉性，兩相結合極為困難。許多畫家付出了曠日持久的實驗，但成功者寥寥。探求者往往拋棄了水墨的奧妙，又不曾獲取光色的精微。機械拼接者不倫不類，一味求實便降格入俗；太偏於光色近洋，過求水墨則似古……四不像總有些滑稽，倒不如非驢非馬的騾子，而真正的混血兒多半是優良的「品種」。

林風眠對西方繪畫的理解就比較深入和全面，他注意到了近代西方的兩條道路——以米勒為代表的重視觸覺實在的路和以莫內為代表的重視光色感覺的路；前者善於描繪建築般的實體，後者善於刻畫空氣般的迷離印象。力圖兼取二者，而不極端於一方，以彌補中國畫即貧於實體真實又乏於光色變化的雙重不足，是他的獨特選擇。對實體真實的追求，他弱化了「建築性」；對光色變化的追求，他淡化了虛幻性。前者的「弱化」與後者的「淡化」都是為了靠近中國畫。對傳統繪畫，他也是採取既分離又繼承的戰略，如墨法，他突出的是其作為色調組合因素，即只是視為黑顏色，而不像古人那樣視

作涵括萬物的象徵性媒介。這樣，他就使東西方兩大體系都鬆動、都趨向開放，奠定了他進行融和的基礎。

材料工具即媒介還是以中國的為主，即生宣紙、毛筆、水墨、國畫顏料，以及水彩、水粉顏料。畫法和風格兼融東西方。這種兼融是多種多樣的，大略可分為四個類型，即：

一、**純水墨型**，如《漁舟》。其特點是吸收西畫描繪實體的某些手法，強調層次、筆法，但不同於傳統文人畫的筆墨程式和韻味，感覺是畫出來的而非寫出來的。

二、**純彩色型**，只以色彩在宣紙上畫，基本不用墨，如《繡球花》。其特色是表現光色但也十分重視形體塑造，不很強調光暗變化但很注意色調的豐富統一。

三、**以色為主**，適當加入墨。許多風景、靜物、仕女均屬此型，可說是林畫的主要型式。所謂「適當」的加入墨色，是並無一定之規的；一般說來六〇年代前後的多數作品墨的成分較少，八〇年代的不少作品注

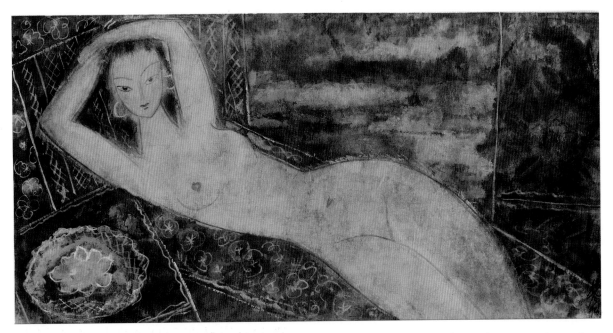

浴後

1978年

67.2×131.5 cm

紙本彩墨

私人收藏

入了較多的墨。在這類作品裡，墨色時常作為背景中的深色，或作為線描寫，惟光色是活躍的主角。

四、以水墨為主，輔以色彩，乍看似水墨畫，實則是有色彩的，如《秋鶩》。這類作品在風格上比較接近傳統水墨畫，但又有水彩畫的意味也就是說，筆墨性不強，水墨主要是作為深淺變化的黑色出現的。但這類作品不很多。林風眠用墨的一個突出特點，是墨中加色，看上去好像是深墨或淡墨，實際卻是色墨，這一點很重要，保證了黑色與物像彩色的諧和。

他筆下的寒鴉、樹幹、屋頂、羽毛、衣紋等，經常根據畫面的需求和光色的冷暖遠近關係，用調入了赭石、紅、藍、綠、紫種種顏色的墨去畫。其畫法原理多出自西畫，

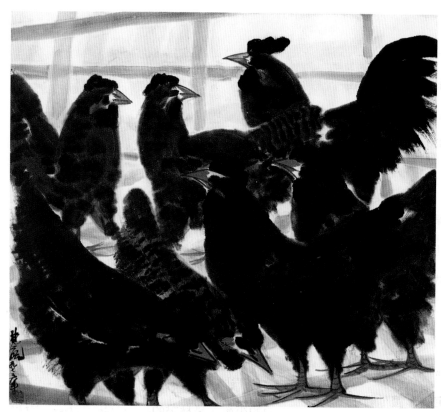

蘆花雞

1973年

70×70 cm

紙本水墨

上海美術家協會藏

但在視覺效果上卻靠近民族傳統。他處理光色的一個重要特點是多用水粉顏料。在生宣紙上施水粉略不同於在素描紙上的效果。生宣的滲透性使含水量大的那部分顏色迅速發散，「吃」入紙中，形成畫面覆蓋與滲透、透明與不透明兼有的特色，使作品產生出半寫意半水粉畫的特殊韻味。

一般說來，表現光色的豐富與變幻主要靠顏色的覆蓋力和相應的西畫法，而透明並迅速滲透的顏色則能顯化出傳統水墨畫的韻味。林風眠經過千萬次的實驗探索，十分熟練地掌握了媒介材料的性能，以及運用它們表現不同對象、不同質量感、不同情調的技巧與方法，使自己的畫面既有黑白色調與筆線，又有光的閃動、色彩的變化；既有西方繪畫那種強勁的視覺衝擊力又有中國繪畫那種寧靜的文化氣質。

色彩、形體和光三者的關係，林風眠也

採取綜合的辦法加以諧調。如他畫物體，大多兼用線描、明暗和彩色三合一的手段，從不完全歸入西方古典的光線照射法，像倫勃朗那樣；也不歸入幾乎拋掉光源，只求色彩與體積的表現法，像馬諦斯、莫迪格里阿尼那樣。

但他又兼取二者的某些特質，如其風景、人物畫的取光，有時那光不知從何而來（似倫勃朗），有時部分的引入印象派畫法（如《秋豔》），有時則把馬諦斯式的裝飾色彩、莫迪格里阿尼式的變形形體和折中了倫勃朗與印象派的光的表現融為一體（如某些仕女、裸女畫）。清晰肯定的形體，弱化了的明暗和相對強化了的色彩（對傳統繪畫言），構成了林風眠畫的基本特色。三者融為一體，相當自然和諧，這是近百年任何其他力求融和中西的畫家所不曾達到的。

威廉‧荷加斯說過：「最好的色彩美有賴於多樣性的正確而巧妙的統一。」（註13）林風眠作品的色彩可以說大都具有這一品質。凡以色彩為主要語言的創作，都有統一的大色調，其中又含豐富的小色調和色調層次。如《向日葵》，主色調是響亮的黃色，作為背景的窗簾和桌布是深重的褐色。那黃色調中又包含著橘黃、橙黃、檸檬黃、黃綠以及深淺不一的綠葉色。深褐色調裡，又包含著深紅、朱紅、紫、群青等，它們在深暗中發出若有若無的光彩，顯得豐富而神祕。這明亮與重深兩個大色調統一在暖色裡。花瓶、果盤與透明窗簾屬粉、紫色調，在亮度與冷暖度上近於中間性。整幅畫沒一筆平塗的「固有色」，皆為光色明暗的複雜組合，對比強烈，遠望如在目前。從近處看，其含蓄、斑斕和豐富又使你應接不暇。

善於用互補統一，賦予畫面以充滿生命力的平衡，是林畫的另一特色。互補色對比強烈，造成分離感與張力，顯示一種戲劇性的衝突。晚年的德拉克洛瓦就善用紅與綠以強調生命力的對抗。未來派的宣言中，特別提出了「補色主義」的口號，認為它的必要性，「正如詩中的自由詩和音樂中的複音一樣」。林風眠畫中的補色及對比色調，往往不是作為基調與主調，而是作為和聲中的一組高音，作為大統調中的一個局部統調出現的。這也體現了他的重和諧的思想及善於綜合的思維方式。因此，他較少簡單地把畫

面分為兩大陣營，而總是把對比色和豐富的灰色調統一起來，既有響亮的、衝突的因素，又有過渡與統調；既有分離的張力，亦有色階的組合排列與細微刻畫。

如他畫雞冠花，喜以綠色或黃綠色的枝葉或水果相配，形成紅綠的互補，但背景與桌面則處理成層次豐富而深重的灰色調；畫向日葵，喜以黃色與紫色成互補，環境如窗簾等則以深棕色調相襯；畫水果，有時把橘黃與綠對比起來，中間穿插以濃淡墨和灰綠。總之，總是達到對比統一，而不是僅僅互補對抗和分離跳蕩。

他的許多作品還善於以黑色作基調，然後漸次加入暗藍、暗赭、暗綠等，再漸次加覆蓋性與分離性強的顏色，使暗色調有變化有反光，中間色豐富而有過渡性；黃、紅、白等富有張力的色能「跳」出來。在諸種淺亮色中，他尤喜用黃。我們經常可以在他的畫冊中看到活躍奪目的黃色花朵、金黃的秋葉、黃嘴巴小鳥、黃色窗簾……。在光譜中，各種傾向的黃總是最亮的。康定斯基認為，黃色顯示一種向外擴張的運動。心理學家古爾德斯通過實驗證實了這一論斷，並排

列出了黃→紅→白→藍→綠遞減的擴張梯度（註14）林風眠的黃色，經常在某種排列梯度的最高層用出來。如《荷塘》，以黑和調入黑色的藍、紫、綠畫水面、遠岸和天空，顯示出暗色調的豐富層次；又以亮度不同的黃綠色畫荷葉與浮萍，花葉最顯眼的地方點畫橘黃和粉白，看上去猶如夜空的星光。他還運用這種方法畫藤蘿類的瓶花，黃色或紫色的小花被深溟的背景襯托得有如神話境界中的寶石，使人恍若置身夢中。

八〇年代以來，林風眠在總體上強化了色彩的對比與分離，賦予他的畫面更開放更熱烈的個性。在刺激性的顏色中，除了黃，還特別多用紅。他根據記憶和印象畫的黃山，有的簡直是橘紅、橙黃的交響，而且筆勢如龍騰虎躍，輝煌、壯麗、高亢，可以說那已不是黃山景色，乃是一曲生命燃燒的頌歌。在《火燒赤壁》一畫中，以黑為底色，以紅作主調。朱紅、洋紅、深紅、橙紅，甚至在綠色人臉上畫純朱紅的色塊與色線，其畫法完全不是塗而似乎是刷、點、甩、潑，似火，似血，似劃破夜空的吶喊。在這時期的一些典雅優美的仕女畫中，他也不忘在暗

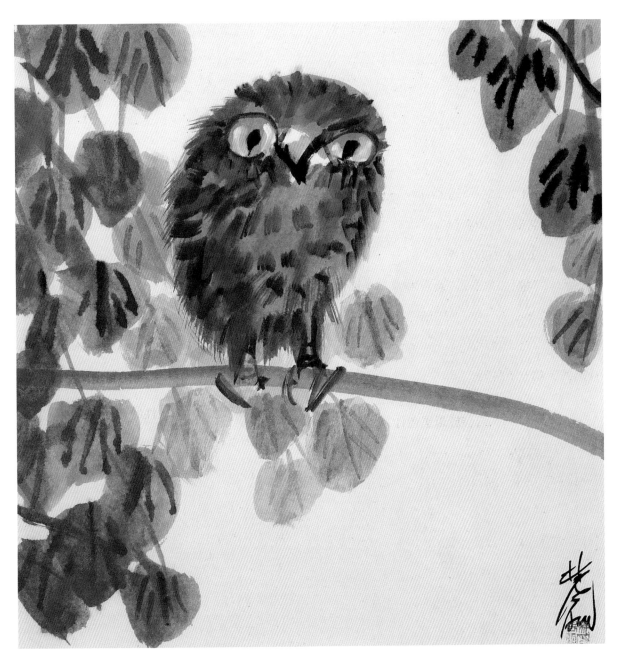

貓頭鷹

1978年

36.7×35.8 cm

紙本彩墨

馮葉 藏

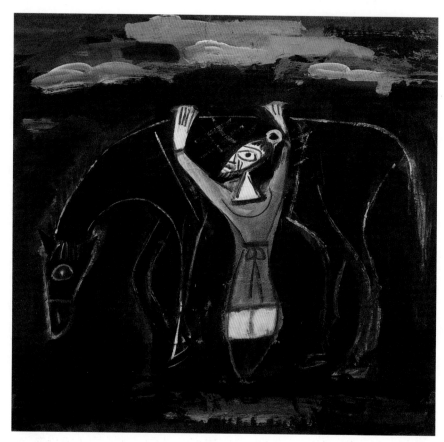

人生百態-勞作

約80年代

68×68 cm

紙本彩墨

馮葉 藏

色襯簾上勾畫幾筆殷紅的色線。晚年他爲什麼多用被稱爲「積極的、有生命力的」（歌德語）「能喚起富於力量、精神飽滿、野心、決心、歡樂、勝利等情緒」（康定斯基語）的紅色和橘色，是頗值得思味的。

至少，表明了這位藝術家晚年創造力的升騰。繪畫史告訴我們，單是和諧並非藝術的高標準，正如音樂使聲音變得悅耳不是高標準那樣。沒有對抗的和諧，至少是不完美

的和諧。林風眠對色彩互補、分離效果的追求，反映了他對古典和諧原則的批判性態度，也證實著他對現代審美理想的尋求。

色彩的最高表現是它成爲一種傳遞心靈信息的語言。在這點上，林風眠可以說是二十世紀革新派中國畫畫家中迄今唯一的大師。不論你在什麼情況下面對他的作品，都能感受到一種情緒、情調和意境的感染，其中頭一個重要的因素就是色彩。

他的許多靜物，如豔紅得近乎聖潔，令人心醉的雞冠花；淡雅、明淨，似乎流溢著清香的秋菊；猶如修長的人體且發著奇異光輝的梅瓶；黃色花朵襯托出的白底藍花瓷壺；乃至許多說不上名字的野花綠草，日常所見的水果、器皿，都以它們別緻、個性化的色彩，展示出生活的美和只可觀照而難以言傳的人性溫暖。它們在表現了自然物質世界的絢麗奇妙之外，同時傳遞出顫動的生命感受和人格的儒雅清雋。

他筆下的那些禽鳥，都沐浴在由某種色調編織渲染的情境裡。淡藍色的草叢是白鷺的領地；玫瑰色晨曦籠罩的枝頭是小鳥的天堂；褐色的暮靄中正飛來一群秋鶩；金黃的月下有一隻深沉的貓頭鷹在窺視動靜；而在寒冷枝頭徘徊的是一個好似嘆息蒼涼的黑色烏鴉……。

在這些活躍著自然生命的畫幅中，某種偏冷、偏暖的色調，從枝葉間投下來的逆光，或是一抹微紅，數筆淡黃，也都凝結著情思，跳動著精神的脈搏。至於那些風景畫，無論是楓林的燦爛，秋葉的飄飛，竹籬小院的斑駁陽光，還是蒼茫中的農舍白牆，迷漫著一片嫩綠的柳岸，都不只表現了微妙

的時間變化，也抒寫了一種回憶、心境和詩思。而使許多觀者傾倒的仕女，畫家大大放鬆了對質量感和光色的具體描繪，常以裝飾性的平塗法染肌膚，用色線勾勒輪廓，以深重或淡線或鮮麗的色彩畫衣裙，再點繪似虛似實、似真似幻的環境，誠如艾青所說，純然是「彩色的詩」。

前不久在談到這些仕女畫風格時，林風眠說，它們「最主要是接受來自中國的陶瓷藝術……尤其是宋瓷官窯、龍泉窯那種透明的顏色影響，我用這種東西的一種靈感、藝術放在裡面。」（註15）透明性、色澤的純淨及高雅的格調，這確是得益於宋瓷的審美品格。但畫中仕女「從其簡素中流露出的迷人色感」和現代感（註16）則來自畫家自己的心理經驗和昇華了的愛慾情愫，乃至遙遠的青春記憶。

林風眠從青年時代就喜愛音樂，他留法返國時帶回的東西，除了畫和書，就是唱片。他的繪畫尤其是色彩的創造，充滿了音樂性。不妨說，那些平和、深邃、恬靜、沉鬱、孤寂、激昂、悲愴、縹緲、熱烈、歡樂的主題與境界，主要是由自由任意而有規律

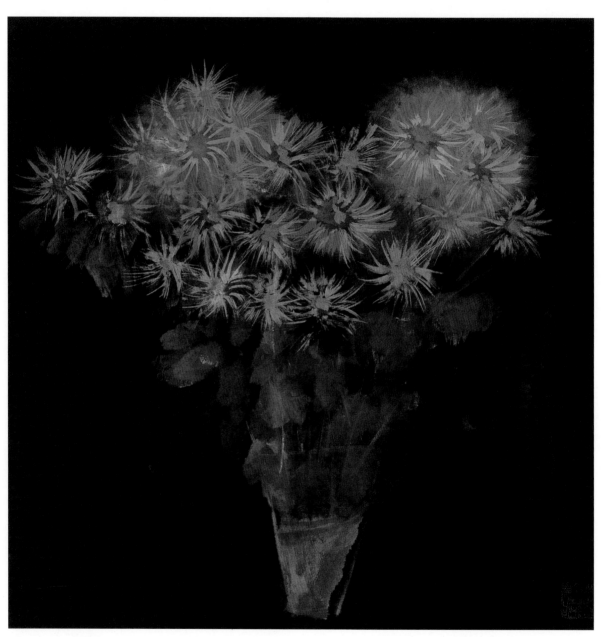

菊

約70年代末

34×34 cm

紙本彩墨

王良福 藏

的色彩音符編織而成的。

心靈的造型表現

　　一切繪畫都是造型的，而造型不只是爲了再現，也是爲了表現。造型包括著對客體對象的摹擬，但藝術的造型首先是一種創造，它依靠視覺、想像、情感和理性的綜合作用。繪畫造型的空間是二度的，它只能在平面上製造比二度、三度還要豐富的空間幻覺，這給了它限制，也給了它自由。在歷史的長河裡，繪畫的造型發展爲相關的兩種傾向：一是由追求逼眞感和再現性而日益繁複化；二是由追求肌理效果和表現性而走向單純化。東西方藝術，大體都經歷了簡單、複雜、單純三段式演化過程。高度單純化是與造型表現化互爲因果的。單純化的成熟與否，以視覺語言形式簡化的成熟度和表現內在精神的比值爲依據。

　　單純化的造型表現是林風眠融和中西藝術所追求的目標之一。在他看來，中國繪畫向單純化邁步早於歐洲繪畫，但也由於過早而未能走完該走的路，結果反是歐洲現代藝術首先到達了這一目標。他說：「單純的意

義，並不是繪畫中所流行的抽象的寫意畫。

　　文人隨意幾筆技巧的戲墨，可以代表。是向複雜的自然物象中，尋求他顯現的性格、質量和綜合的色彩的表現。由細碎的現象中，歸納到整體的觀念中的意思。（註17）不論林風眠這裡說的「文人墨戲」究竟何指，包括那些自稱「墨戲」的著名文人藝術家的寫意畫，也無疑是一種單純化造型表現的典型。以「不似之似」爲標準的寫意畫，能獨特地傳達情感世界。梁楷、徐渭、八大山人、吳昌碩、齊白石作品的單純化造型，並不比西方現代藝術遜色。但如果整體觀察，可以發現中國的寫意畫在表現對象「質量」「性格」「色彩」方面，確比西方近現代繪畫略遜一籌。尤其不能否認的一個事實是，伴隨著復古風，在明清以來出現了種種只重複不創造的流行寫意公式，它們簡化而無個性，空有軀殼而無靈魂。林風眠提出的從以自然爲基礎實現單純化的原則，正是醫治此類公式寫意畫的良藥，而這原則的實行，主要靠借鑒西方近現代藝術的經驗。

　　林風眠在法國兼學西方古典藝術和現代藝術。後來在創作上也持兼取態度，始終沒

有遠離具象藝術，他強調以觀察自然為單純化的出發點即根於此。在具象藝術範疇內，求取單純化有兩層意思，一是表現對象的特徵，二是傳達超出於物象及形式自身的意義。

簡言之，是求得相對單純的（同時又是多樣化的）形式與複雜內涵的統一。就形式一方面言，是要以簡單、少的結構包含由複雜的材料組合的有序整體。林風眠畢生把這種單純化表現作為探索的課題之一，也作為衡量技巧、創造力的重要尺度。這一態度很接近馬諦斯。馬諦斯說：「我的道路是不停地尋找忠實臨寫以外的表現的可能性」。又說：「為了創造單純的手段，人們闖進蠻區裡去，免得窒息了精神」（註18）這些話，與林風眠的主張頗為相似。

從藝術史的眼光看，林風眠對寫實性與表現性關係的把握，大致相當於現代藝術的馬諦斯階段。幾年前去世的英國美學家哈羅德·奧斯本認為，庫爾貝的繪畫是「注重事實的寫實主義」，印象派是「外表寫實主義」，新印象主義和野獸派是「表現寫實主義」（Expressionist Realism）。他說，表

現寫實主義已經不再重視再現瞬間印象，而是力圖把握事物更穩固內在的特徵，創造與可求自然拉開距離的、單純而富於情感特質的審美結構。它向主觀方面的發展是表現主義，向客觀方面的發展是立體主義。這種「表現寫實主義」的主要代表即馬諦斯，其藝術的特色是語義目的（再現）與符號的目的（形式語言本身）的有機統一（註19）這個分析有助於理解林風眠的單純化觀念和實踐。

林風眠對人物、禽鳥、花卉、景物的形象塑造，比明清以來的文人畫富於現實的真實感。這是因為它們的造型形體、姿態和結構都是由觀察寫生提煉出來的，而不是依照前人的造型模式翻印出的。另一原因是他有西方繪畫的素描根柢。從另一方面看，林風眠雖然借鑒了印象主義的色彩，卻不像多數印象派畫家那樣只專注於外光下視網膜感受的模糊性，而忽略了對形體的理性肯定。包括他最強調光色的作品在內，都重視對輪廓的肯定描繪。但他不很強調由明暗和透視塑造體積，也不像西方古典派畫家和中國的徐悲鴻那麼重視形的肖似和質感。

毫無疑問，他的作品和抽象派繪畫相距

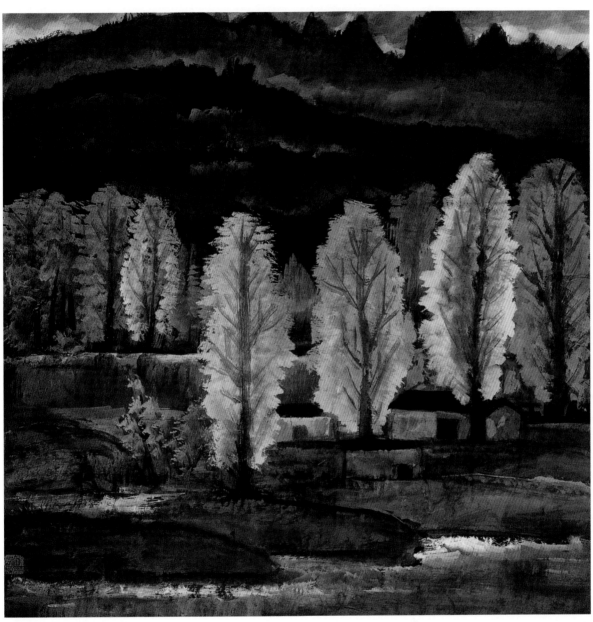

溪流

約60年代初

66×66 cm

紙本彩墨

上海美術館藏

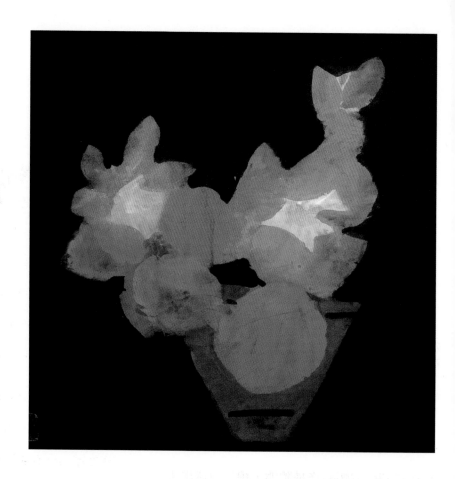

仙人掌

約70年代末

34×34 cm

紙本彩墨

王良福 藏

更遠。他畫出的一切形體都是簡化的，如花朵、花瓶及各種器皿的外形都相當簡略，作爲花朵陪襯的水果之類，常常只施單色，從不著意刻畫它們的形狀變化和細微反光。台布、窗簾諸物，大都作爲與整個畫面結構、情調氣氛相關的部分處理，約略表現它們的柔軟或透明形質，而不深入描繪其物質特性和花紋等。

他的花鳥，一向不作工筆式的描畫，只著眼於結構及動態的個性特徵。那些毛羽斑斕、姿態萬千的禽鳥，都是以高度簡括的形體造型出現的。前面提到的寒鴉，除了那沉思般的側影之外，甚至連體態的轉折、腳爪與羽毛形質色澤的區別也省略了。他捕捉的只是一種性格化的情態，爲了突出這情態，盡把與個性情感無關或關係不大的零碎處刪除。

這可以和徐悲鴻筆下的禽鳥作個比較，如徐氏的《風雨雞鳴》，被人特別稱道的是「雞鳴」的意義喻比。但他那雄雞形象，除了形色的妙肖，造型本身實在再沒有更多個性和表現意味了。徐氏畫的喜鵲、雄獅等，

也都以比例解剖的準確和生動動態令人欽佩，而缺乏一種造型上的獨特情致。要是尋找和八大山人、新羅山人等富於表現性的花鳥畫傳統的聯繫，林風眠似乎比徐悲鴻還近些。但傳統花鳥畫從不像林風眠這樣專注於造型性格的表現。他的仕女、裸女和戲曲人物畫，造型上的單純與表現性更爲典型和多樣。古裝仕女多取靜態，臉的刻畫有點民間剪紙的意味，甚至比剪紙還要簡化：頭上烏雲漫捲，沒有任何華麗的裝飾；眼睛只是柳葉式的黑色外形，極少畫出眼珠，也不畫睫毛。我們面對她們，幾乎看不到多少表情，但她們圓轉婀娜的修長體態，總是傳達出東方青春女性所獨有的風采和情韻。

他畫的裸女，僅施淡淡的一層肉色，用細而流動的淡墨線勾出外輪廓，不作任何細部刻畫。但肌膚的嬌美和豐滿，姿致的風韻與魅力，已如蘭芷清香溢於畫面，並不掩飾愛慾的歡悅，卻保持著似乎是神聖的距離。他的裸女姿致似有莫迪格里阿尼和馬諦斯的影響，但形體與線描的圓轉曲折和煙霧般的忽濃忽淡的色彩風格，又分明呈現出中國藝術獨特的陰柔特性。

林風眠在青年時代，曾很厭惡京劇。中年以後漸漸對它產生了興趣，五〇年代開始大量畫戲曲人物。他說：「我從戲裡面、臉譜等得到一種靈感來畫人物……我看平（京）劇是把它做爲一種中國舞蹈的味道，我用現代畫的形式表現了它。」(註20)把立體派的某些構成方法和民間皮影、剪紙的造型結合到對戲曲印象的描繪中，尋求具有中國民族情趣的現代形式，是他多年探索的目標。

他畫戲曲本與好友關良的感染有關，在藝術上卻彼此大相徑庭。關良是將傳統水墨寫意畫和漫畫融爲一體，林風眠則是把畢卡索和中國民間藝術化作一爐；關氏偏重於傳神與語言形式的幽默感，林氏偏重於裝飾性造型形體及色彩的現代意趣。

就我們看到的林氏戲曲畫，有的雖帶有明顯的實驗痕跡，但仍獨具一格，與任何他人的戲曲畫都不雷同。有些作品通過裝飾性的，有時是像未來派或達達派那樣用分離形體的手法表現動勢（略似杜桑著名作品《下樓梯的裸女》），這種表現，使人相信林風眠在一定意義上接受了杜桑的「造型眞實」觀念：「物體要以其自身的造型特點被創作

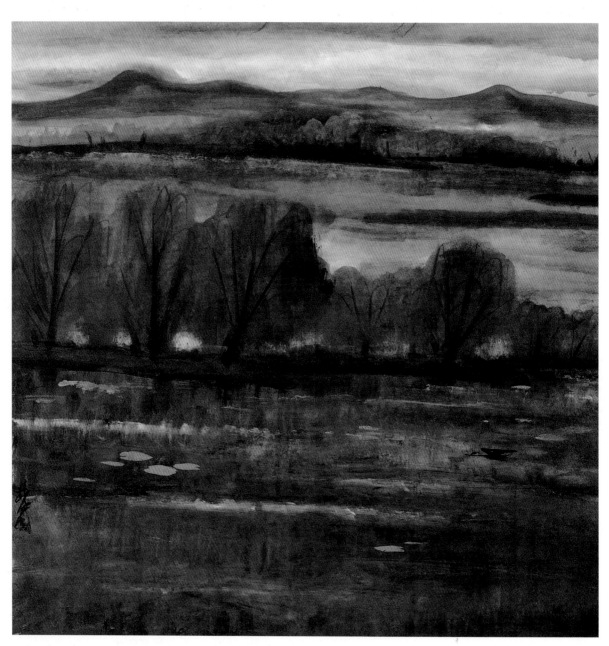

孤鶩

1980年

67.2×67 cm

紙本彩墨

私人收藏

出來，而不是作爲另一物體的『圖畫』被創作出來。(註21)所謂「一定意義上」，是林風眠從來沒有完全接受現代派畫家徹底叛逆傳統的態度，他所致力的只是現代立場上的中西古今的「調和」。畫面造型形式與意義的一致性，描繪與表現、創作與觀賞的相對平衡，始終是他孜孜以求的。

八〇年代的《南天門》《火燒赤壁》等作品，顯示出新的突破。它們在造型上的特質是弱化了原先的裝飾性，將人物的臉譜與形體拆亂、分裂、錯置、模糊化，把輪廓線變作與形體關連不大甚至毫無關連的獨立語言。在《南天門》中，這零亂的形體、臉譜和線，是細碎的、折落的，整個氣氛荒寒而淒慘；在《火燒赤壁》裡，零亂的臉譜、形體與線是斷裂的、粗野的，整個畫面的氣氛雄奇而悲壯。可以說，題材本身的含義、畫家複雜的無意識心理和紛亂又整一的造型表現之間，達到了高度的「同形」性。它表明林風眠晚年的創作已經超越對表現寫實主義的參照，跨入了一個新的現代進程。

林風眠創造形象和造型表現的另一來源是傳統繪畫。他認爲魏晉六朝和唐代是中國畫史上最富創造性的時代。理由是，這階段的繪畫「以自然爲基礎」，「作風純係自由的、活潑的、含有個性的、人格化的表現。」(註22)他由此確定了對傳統的主要參照系。那麼，他在造型表現上主要汲取了什麼呢？答曰：線描。

林風眠早在一九二九年就認定，魏晉六朝至唐代繪畫的主要特質就是「美與生之線」。這線能夠表現出「作家與時代背景之個性」，又能夠傳達出「物象內在的動象」。他還進一步解釋說：「前者指畫幅中特別的格調，如用筆時輕重疾徐之方法；後者指物象移動時的姿勢，如用線條的形狀，表現物體生動的態度。

前一種是六法中骨法用筆，後一種是氣韻生動。(註23)這個觀察和判斷是準確而敏銳的。就中國繪畫形式的演變而論，晉、唐時代的線描確扮著極主要的角色，連文學家魯迅也稱其「流動如生」。那時代畫家的品位，往往是以運線的高下來裁定。宋以後，筆墨觀念抬頭，歷經元明清，「筆墨」二字成爲水墨畫造型符號體系的代稱，筆與墨已不可分離。明清以降，畫論中的「筆法」，

已不單指線描。黃賓虹總結的「平、留、圓、重、變」筆法論，說的即筆墨之筆，而非張彥遠說的「用筆」之筆了。宋元後，水墨山水「打頭」，用筆多指皴、擦、點、染，包括著點、線、面、體及其綜合表現。

林風眠充分肯定早期的線描而不大看重後來的筆墨，這對傳統國畫界實是極為大膽的衝擊。就明清以來的中國畫（這裡主要指水墨畫）看，筆墨確實集中體現著畫家的創造力、情緒、人格與趣味，以至人們認為，無筆墨就不成中國畫。林風眠站在整個藝術史和繪畫本質（造型）的高度看待線與筆墨，因此他只把「以書入畫」、「力透紙背」的筆墨視作一個特定歷史階段的現象。二十世紀中國畫的許多改革者，總是在筆墨標準面前抬不起頭，就在於他們缺乏林風眠這種眼光和氣魄。

林風眠並非簡單地繼承甚至摹仿晉唐的線條。他所取的，首先是晉唐畫家以自然為師的態度，其次是那種線條的造型表現力，即一能塑形，二能傳達生命情感的那種能力。以這種擇取為基礎，又參照瓷繪和漢代畫像石刻的線條特質，結合自己的心理經驗加以綜合、創造，才產生了他的線描風格。其基本特色是：疾速、富於力度和衝擊性，能方能圓，可曲可折，有時與形體、彩色融為一體，有時獨立於形體與色彩之外，而單純、明快、自由、活潑。如果和黃賓虹所說的五字筆法相比較，可以看出，黃氏所說的筆是「力透紙背」的，顯示的是一種含蓄內在的力；林畫的筆線是在紙面上奔馳的外顯的力。即一個是靜勢，一個是動勢；前者以滲透性傳達空間結構與層次，後者以移動性表現空間結構與位置轉換。前者在形態上強調「一波三折」，後者在形態上則強調婉轉流動或衝撞折落。

格式塔心理學對視覺藝術的研究表明，繪畫筆勢形體所顯示的運動力，和人的內在因素有著同構性。因此「任何一個藝術家或特定藝術時期的藝術風格，都可以通過其中的運動力被自由發揮的程度，判斷出它們的精神狀態。」(註24)

我們也可以據此分析林風眠線描造型表現性的種種特質。他的仕女畫，以優雅、勻細、圓潤還有點飄逸的曲線為主，適足表現女性的嫵媚體態和作品的溫馨情調。禽鳥則

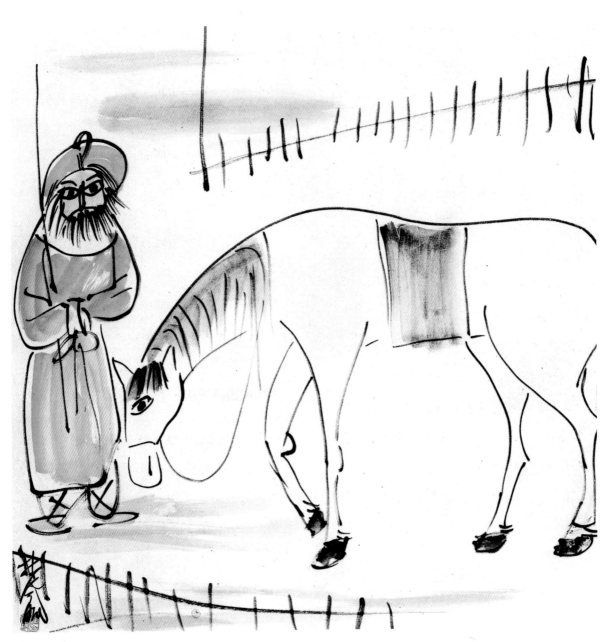

馬

1988年

68×68 cm

紙本水墨

私人收藏

南天門

1989年
83.3×151.2 cm
紙本彩墨
私人收藏

多強調曲線的速度與塑形的肯定性，柔中有
剛，能表現運動的生命形態。他畫鷺與鶴，
只用幾條閃電般光潔的曲線，便勾出牠們展
翅欲飛的英姿，眞有張彥遠形容用筆時說的
「彎弧挺刃」「風趨電疾」之妙。在靜物畫
中，他的線有時以粗壯的方筆頭勾畫輪廓，
呈現出一種強悍風格；有時只作爲塑形或色
彩的輔助因素，粗細、曲直、動靜兼而施
之，都服從於畫面的總體要求。近十年來，

林風眠在沿續前期風格的同時，愈加向著奔
放、強勁的方向演變，情感也由含蓄曲折的
表達轉爲自由不羈的宣洩。在《屈原》《南
天門》《惡夢》《痛苦》《火燒赤壁》等近年
新作中，遒勁顫動的粗細墨線和色線，充滿
張力和不安的斜線以及線之間的衝撞、折落
激增。這類強悍的線描甚至也出現在對女性
形象的描繪裡了。與此同時，線的塑形功能
減弱，獨立表現的功能則頗有擴大之勢，這
使人想起他早年的大幅油畫創作。在《痛苦》
等新作中，不是可以聽到《人道》的遙遠回
聲麼？材料媒介不同了，形式結構和造型表

現也更加單純而豐富，而那個縈繞畫家身心、歷盡艱曲的人生命運母題，終又得到了昇華與深化。

林風眠在繪畫形式語言上的探索，歸總到一句話，就是要創造一種新的審美結構。這種新的審美結構從大的方面說是出自時代的需求，從小的方面說是出自藝術家創造的慾望與良心。但在中國，這種創造是何等的困難！民族繪畫傳統是這麼親切豐富，又是這麼古老！西方藝術是那樣的現代，又是那樣的遙遠和複雜！幾代人近百年來的艱苦探求並沒有也不可能給我們提供一個可供大家「享用」的模式。但前輩藝術家百折不撓的奮求精神，以及他們已經獲得的成果和經驗，已足可使我們認清路徑，改善方法和振奮意志。可惜的是，我們還不善於珍視它們，還不曾比較系統地研究它們。林風眠的藝術及其探索即是一例 ❧ 他在艱難曲折中默默奉獻了七十個春秋，然而我們對他和他的藝術理解又有多少呢？

我希望這篇不成熟的文字能成為引玉之磚，並以此表示對林風眠老人的微薄敬意。

（原載《文化研究》1990年第三期）

註1：見林風眠《徒呼奈何是不行的》。文中所引林風眠文均出自朱朴編：《林風眠》，學林出版社，一九八八年。

註2：見韋峴《黎雄才、高劍父藝術異同論》，《朵雲》一九八九年第三期。

註3、4：見林風眠《東西藝術之前途》。

註5：見林風眠《美術界的兩個問題》和《要認真地做研究工作》。

註6：見林風眠《什麼是我們的坦途》。

註7：見林風眠《東西藝術之前途》。

註8：柯羅蒙（一八五四～一九二四），巴黎高等美術學院教授，有「最學院派的畫家」之稱。他的工作室是當時美院最有名的。二十世紀著名畫家羅特列克、馬諦斯、波納、梵谷等，都曾在他的工作室學習過。

註9：見阿恩海姆《藝術與視知覺》，中國社會科學出版社，一九八四年。

註10：見拙文《論林風眠格體》，《江蘇畫刊》，一九八九年第十期。

註11：參見李樹聲《訪問林風眠》，一九五七年。

註12：見阿恩海姆《藝術與視知覺》。

註13：見《美的分析》，人民美術出版社，一九八六年。

註14：見《論藝術的精神》，中國社會科學出版社，一九八七年。

註15：見《林風眠台北答客問》，陳慧津整理，《雄獅美術》一九八九年第十一期。

註16：見黃春秀《融合中西，美育育人》，《雄獅美術》一九八九年第十期。

註17：見林風眠《中國繪畫新論》。

註18：見瓦爾特·赫斯《歐洲現代畫派畫論選》，人民美術出版社，一九八〇年。

註19：見《二十世紀藝術中的抽象與技巧》，四川美術出版社，一九八八年。

註20：見《林風眠台北答客問》。

註21：見赫伯特·里德《現代繪畫簡史》，上海人民美術出版社，一九七九年。

註22：見林風眠《中國繪畫新論》。

註23：見林風眠《中國繪畫新論》。註24：見阿恩海姆《藝術與視知覺》。

林風眠—中國現代繪畫的先驅者

文/ 蘇立文（英國牛津大學教授、美國史丹福大學名譽教授） 譯/ 馮葉

　　林風眠在中國現代繪畫史上佔有獨特的地位已是世界公認的了。雖然，徐悲鴻建立了一個牢固的西方學院派的繪畫基礎，劉海粟帶入了印象派和後印象派到中國，但林風眠卻建樹更多，他開創了中國的新繪畫，以富有表達力的毛筆，將中國傳統繪畫和書法的基礎，與西方的形式、色彩和構圖的意識結合起來。這種既自由又自然的結合，是林風眠的獨到之處。因為他的開創，使中國的藝術家們能以現代的手法表達出完全中國畫的感受，從西方藝術理念的影響中得到解脫。不少有代表性的現代中國畫家曾向他學過畫，包括趙無極、吳冠中、朱德群等，可見其影響有多大。因此，他真正是中國現代繪畫的先驅者。

　　當一九二四年，蔡元培先生在巴黎遇到年輕的林風眠，隨後又將他推薦到北京藝專的領導地位上時，他是否已意識到在當時所有留法學藝術的學生之中，林風眠是最有可能創立新中國畫派的一位？如真是這樣的

話，那他就是先知先覺了。可惜，林風眠在法國的作品，今天只能找到很少的印刷品了。首先吸引蔡元培的是那些充滿雄心壯志的表現派的人物作品，有很久以前已毀掉的、著名的《摸索》。這些畫當時很難看出正是中國所需要的。所以，蔡元培一定是對林風眠熱烈的激情、深深的誠意和最重要的—他的使命感，留有深刻的印象。

　　回到中國後，林風眠為他的國家所經歷的沈重苦難所感，完成了二張巨幅象徵派人物作品《人道》和《痛苦》。但同時，他又拿起了中國毛筆，匆匆地以不可思議的速度和自發性（看來純粹是為了樂趣）畫出了許多花、風景、鳥和人物。正如Gertrude Stein提到畢卡索(Picasso)無窮的多產時所說的，林風眠看起來也需要不時地「自我充分表達」（Empty Himself），就像中國古代的詩人、畫家們所謂的，感興而生才是完美創造的先決條件一樣。但蔡元培所注意到的並不是那些長江山水的黑，和岩石、湖畔蘆

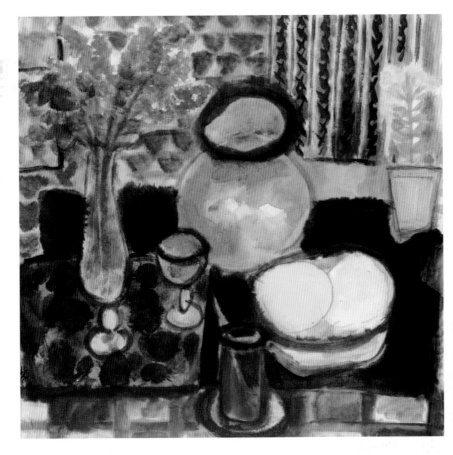

游魚

約60年代初
67.3×68.4 cm
紙本彩墨
私人收藏

葦叢中展翅的蒼鷺之中展現出的深沈的孤寂和憂鬱，並渴望避開這不可忍受的城市的深奧之處。

從抒情的、裝飾的、充滿詩意的極端，到悲慘的、爆裂的、憂鬱的另一個極端——試問現代曾有哪一位中國藝術家能表達出其感受有著如此廣闊的範圍？有哪一位中國藝術家，在二〇年代是一位大膽的創新者，而六十年以後，仍是一位大膽的現代畫家？作為一個畫家，林風眠最近的再生（復興），不但讓他的朋友、學生和他的讚賞者感到高興，而且使他們震驚。經歷過「繪畫的不可能」的那段可怕的、失去的歲月之後，他看似已長久地靜止隱退，但值得慶幸的是：今天，在漫長的藝術生涯之中，他比任何時期都畫得更有活力和激情。

林風眠曾經說過，他不喜歡人們寫他，只有傅雷是瞭解他的。但傅雷已在那悲慘的年代去世了。我簡單地寫了這些，不是聲稱我瞭解林風眠，只不過是向他表達我的敬意。✒

走近**林風眠**

The World of Lin Feng Mair

發 行 人：楊培中
總 策 劃：馮　葉
執 行 編 輯：陳菊秋
封 面 設 計：賴玉燕
內 文 排 版：巨暘印前事業股份有限公司
製 版 印 刷：永光彩色印刷股份有限公司
法 律 顧 問：魯寶文律師事務所
出 版 者：閣林國際圖書有限公司
公 司 地 址：台北市建國北路二段33號9樓之7
電　話：（02）25167911　（02）25167918
傳　真：（02）25069625　（02）25069627
登 記 證：行政院新聞局局版台業字第6192號
號 劃 撥 帳 號：19332291
出 版 日 期 版：89年7月初版
ISBN：957-9220-32-8

本書圖片由馮葉小姐授權在台灣初版發行